U0068360

孫養農 著

談余叔岩

余叔岩與孟小冬——寫在《談余叔岩》之前

蔡登山

京劇老生行當，流派紛呈。最早的「老三派」，創始人是程長庚、余三勝、張二奎。程長庚（一八一一—一八八〇）是安徽省安慶府潛山縣人，他的聲腔以徽調為基礎，時人稱他為徽派老生，以《文昭關》、《單刀會》等名重一時；余三勝（一八〇二—一八六六）是湖北省羅田縣人，他的聲腔以漢調為基礎，時人稱他為漢派老生，其傑作如《四郎探母》、《打棍出箱》等；張二奎（一八一四—一八六四）河北衡水人，創立了奎派，以京音為主，嗓音高亢激越，樸實無華，大開大合，大氣磅礡，如《打金枝》、《上天台》，都為時人所推崇。第二代老生三大流派創始人是譚鑫培、汪桂芬和孫菊仙。譚鑫培出色地繼承了程長庚、余三勝等徽派、漢派的藝術精華，他文武兼擅、崑亂不擋，唱、念、做、打全方位發展，因此流傳最廣，對後世影響也最大。今天的言（菊朋）派、余（叔岩）派、高（慶奎）派，追根溯源都是在老譚派的基礎上發展起來的，而馬（連良）派、奚（嘯伯）派則又各自來源於余派、言派，其根也在譚派。「無腔不學譚」，在京劇老生

中真正獨領風騷的，應該是人稱「伶界大王」的譚鑫培。

余叔岩（一八九〇—一九四三），名第棋，湖北羅田人。出身於梨園世家，祖父余三勝，與張二奎、程長庚齊名，是京劇界老生的開山祖師之一；父親余紫雲，是旦行中的翹楚。余叔岩少年時即以「小小余三勝」藝名在天津演出《捉放曹》等戲，初露頭角。後因病和倒倉回京，得其岳父陳德霖之助，向錢金福、王長林等學把子和武功，由姚增祿授其崑曲戲《石秀探莊》等。同時向陳彥衡、愛新覺羅·溥侗（紅豆館主）、王君直等人學譚派唱腔。之後，他加入「春陽友會」，與樊棣生、世哲生、鐵林甫等切磋技藝。後拜譚鑫培為師，譚鑫培授其《太平橋》中史敬思、《失街亭》中王平的演技。雖只這一二齣，但吳小如認為「《太平橋》本是開場戲，向不為人注意，然而主角史敬思身段繁多，要求用基本功的地方俯拾即是，而且難度極大，沒有堅實的幼功和精湛的演技是無法勝任的。至於王平一角，雖為配角，除唱工不多外，念、做、打三者樣樣都要過硬。李順亭、田桐秋、鮑吉祥等人，都是他請益的良師。王榮山、貫大元等人，都是他交流藝術的益友。後來他開始自己挑班，演出《打棍出箱》、《戰太平》、《空城計》、《烏盆記》、《桑園寄子》、《擊鼓罵曹》等戲，貫通譚派精髓和神韻，並且在全面繼承譚派藝術的基礎上，以豐富的演唱技巧進行了較大的發展與創造，成為「新譚派」的代表人物，世稱「余派」。

陳維麟在〈余叔岩生平回憶片斷〉文中說余叔岩研究譚派，「極其認真，雖一腔之微，也悉

心揣摩。他曾與陳彥衡一起去聽譚戲，由陳記錄胡琴的工尺（彼時譚的琴師是梅雨田），余詳細記錄詞句與腔調。」而天津名票也是余叔岩的老學友的王庚生也說過對譚鑫培的戲，余叔岩總是一場不漏。「那時我也在北京，和余叔岩、言菊朋三個人，結成一個『觀摩小組』，每逢譚有演出時，我們必去觀摩。那時演出『堂會』很多，『堂會』並不公開對外，我們常常不知道準確的地點、時間。即使聽見了消息，有些權貴顯要的『大宅門』，我們也進不去。所以我們就像著了魔一樣，鑽頭覓縫地到處去打聽演出的消息。打聽到消息，如果是門禁森嚴，不容易混進去的地方，再挖空心思，想辦法鑽到裡面去看戲。總之，只要達到看戲的目的，我們什麼方法都想得出來。前面所說的，有一次冒充『大人物』，坐馬車硬闖『堂會』，就是我跟余叔岩的故事。其實我們看戲並不輕鬆，反而緊張得要命。因為我們不僅用眼睛『看』，用耳『聽』，還要用筆『記』——而『記』是更主要的任務。又是唱，又是表演，一個人肯定顧不過來，所以每次看戲時，我們三個人就事先研究好，分工合作，在劇場裡分頭記唱腔、表演、身段、地位，以及特殊的細節，回來以後再湊在一起，彼此交流，研究。由於譚鑫培的唱腔、表演、身段，時常在豐富、發展、變化，使我們很傷腦筋。必須勤問勤記，在通過不斷的揣摩、實踐，才能掌握住他的精神特點。」也因此識者都說余叔岩學譚的戲大部分是「偷」學來的，就是說並非都是譚鑫培正式傳授，而是余叔岩聽戲時私下學會和背地向譚鑫培有關的請教然後學會的。

梅蘭芳在《舞台生活四十年》中記載一位滿族議員恒詩峰對他說起余叔岩研究譚腔故事，他

說：「民國四年夏天，老譚在天樂貼演《轅門斬子》，這本是劉鴻聲的拿手戲之一，譚久未演此戲，大家知道此老好勝，必有可觀。許多研究譚派的人如紅豆館主、陳彥衡、言菊朋……都到場觀摩。叔岩約了恒詩峰同看。那天，譚的唱腔、做功異常精彩，與劉鴻聲迥不相同，見宗保、見八賢王、見佘太君、見穆桂英，神情變化，層次分明，並且處處顧到楊延昭的元帥身份，大家覺得耳目一新，不暇應接。叔岩看完戲就約恒詩峰到正陽樓小吃。在吃飯時，恒詩峰看他心不在焉地嘴裡哼腔，就問他琢磨什麼？他說：『剛才《斬子》裡那句：「叫焦贊和孟良急忙招架。」我覺得「和孟良」的腔很耳熟，彷彿在哪兒碰到過，但一時想不起來。』飯畢，同到余家聊天，叔岩躺在炕上，還是翻來覆去研究這句腔。第二天，恒詩峰又到余家去串門，帶笑拍著手對他說：『昨兒那個腔，我找着準家啦，敢情就是《珠簾寨》裡，李克用唱的「千里迢迢路遠來」的腔移過來的。』接著就把「和孟良」，「路遠來」兩個腔對照著念給恒詩峰聽。叔岩還說：『譚老板的腔所以難學，他把七字句的末三字，挪到十字句的當中，所以不好找了。』」

余叔岩曾私淑譚鑫培久矣，可是譚鑫培是藝不傳人，因此始終不得其門而入。據說譚鑫培總想把一生藝術心得傳給兒子譚小培，兒子仍然學不像、學不好。老譚掃興之下，不願把自己藝術傳給別人，就賭氣不收徒弟，就連他最疼愛視若掌上明珠的愛女再三要求他教授其婿王又宸幾齣戲，老譚也不肯。因此當年希望學譚拜師而碰壁者，不知凡幾。據陳維麟說，余叔岩因曾任

袁世凱總統府內尉官，與庶務司長王錦章有舊。那時譚鑫培被邀演戲，總統府裡並沒有給譚鑫培休息的地方，就在庶務司辦公室裡暫時休息一下。余叔岩當時就求王某代向譚鑫培關說，要求收其為徒弟。譚鑫培在當時環境條件，不敢得罪王某，才答應收余叔岩為徒，但並無真正授徒之心，只教了余叔岩兩齣戲：《太平橋》及《失街亭》。後來余叔岩為了把譚鑫培的藝術學到手，他到處尋師訪友，不恥下問，凡是和譚鑫培合作過的，熟諳譚派藝術的人，幾乎都成了他的老師。《空城計》的諸葛亮，他就是從和譚鑫培配戲的李順亭那裏學來的。他的武功把子和那些靠把戲得自錢金福，還有王長林、鮑吉祥，以及他的岳父陳德霖。為譚鑫培打過鼓的耿一，操過琴的孫佐臣，甚至與譚鑫培同過場的零碎龍套，他都向他們請益。即使是票友如紅豆館主、陳彥衡等，他也登門求教，還從遜清翰林魏鐵珊研究音韻。他積累了譚派藝術的精髓，繼承了譚派藝術的特點而又有所變化和發展，形成自己的藝術風格。

余叔岩曾對陳維麟說：「俗說，師傅領進門，修行在個人。我們學戲也是一樣。我跟老師（譚鑫培）學戲時，老師在床上躺著抽煙（鴉片）；抽高興了，坐起來給講些個。至於講完以後，怎樣理解，怎樣學會，那是自己的事。我雖是老師的徒弟，但上戲園子看老師演戲，我自己花錢買票聽。並不是不能聽蹭兒（即不花錢白聽戲），因為我為的是學戲，我要指定坐在哪個座位，從理想的角度看老師演戲。這次從這個角度學，老師再演時，我又坐另一個位置，所以自己花錢買票。我坐在座位上學老師演戲，全神貫注地看老師的身段做派時，就幾乎像耳聾了一樣；有時細心鑽研老

師的唱腔道白，就只注重聽，而不去注意身段，甚至有時閉目或低下頭細聽老師的唱白韻味，回來自己鑽研摹仿。人們說我是老師的得意門徒，可是我覺得我到如今還趕不上老師一個腳趾頭。」

梅蘭芳在《舞台生活四十年》書中，也轉述了余叔岩的一段話說：「我拜師後，還是得不到少好東西。譚老師的脾氣，有些高傲，那是無可諱言的，但他也因人而施，起初是試探我是否真心學藝，後來知道我的確愛他的玩意兒，才把許多道理教給我。譬如有一次，我當了許多客人面前問他：『《天雷報》末場，張元秀什麼時候扔掉竹棍子？我在台下沒看清楚，請您說一說』老師對我笑了笑，接著就和別人談話，始終沒有答覆我。於是在座的都覺得老師故意攔徒弟，給我下不了台。我卻耐心等候著。兩小時候，客人都散了，他見我還沒有走，就說：『你剛才不是問扔棍子的身段嗎？《天雷報》裡要緊的東西多著呢。好吧，過兩天，我在台上唱一齣給你看』。幾天後，老師果然貼出《天雷報》，唱得十分精彩。第二天，我到譚家，他問我：『看清楚了沒有？張元秀手裡的棍子，不是故意扔出去的，因為他下亭子，看到老旦死在亭下，一驚，不由自主地撒手，棍子就掉在地下了。這和《打侄上墳》裡，陳伯禹看見陳大官那種狼狽落魄的樣子，一生氣，手裡的書掉在地下是一樣的道理。不過張老頭是打草鞋的手藝人，和有錢的陳員外是不同的，必須有點武工底子，儘管張元秀出場引子就念「年紀邁，血氣衰……」，但腰腿時時應該露出倔強不服老的神氣才合適」我緊跟著追問老師：『扔棍子是看清楚了，但張元秀臨死時應該摘了帽子，還是戴著帽子？』譚老師對我笑了笑說：『你如真打算死，戴著帽子也死得了；如不打算死，摘了帽子也是裝

死。』」余叔岩從與老師的這些閒談中，悟出許多道理。譚鑫培也知道余叔岩已有相當程度，因此不再細說一招一式、一腔一調，而真對戲的「節骨眼、緊要關子」的點撥。

陳維麟又說：「某次，余（叔岩）演《天雷報》，事先多日私下學譚，得其神隨，當貼出海報時，譚知道後，深感驚異，親自往看，觀後對人稱許。」而余叔岩為了學到更多的好戲，他知道乃師有好貨之癖，當譚鑫培對他說：你家有一家傳的鼻煙壺。余叔岩翌日就由家裡取來獻給譚鑫培，譚在高興之餘，就給余叔岩講了《打棍出箱》。余叔岩得此訣竅，就不時拿家中古玩獻給譚鑫培。類此種種，余叔岩為學戲確曾煞費苦心。陳維麟還說：「余醉心譚派，傾心相學，朝夕不輟。余曾在家練習《桑園寄子》，唱至『走青山，望白雲……』時，撞毀几案什物。親友傳聞，咸謂其學戲專誠。壽州孫姓在演樂胡同做壽，邀譚往演《四郎探母》，當日余及陸衡甫任提調（相當於今日的舞臺監督）。譚演完《探母》，座客不去，群相要求續演《回令》。余、陸到後台說項，到了後台，譚正在卸妝，靴已脫下，經余、陸再三懇求，譚方應允。當時余侍譚前後，恭逾子侄。事後就有了余給譚穿靴的傳說，又有謂要求續演《回令》，根本是余有意促成，目的是想藉機學藝。」

余叔岩精研音律，對於「三級韻」的規律運用純熟。他的演唱講究字音聲韻，潤腔多用「撇音」，嗓音略帶沙音，行腔剛柔相濟，韻味醇厚，意境深遠。《搜孤救孤》、《戰樊城》、《魚腸劍》、《洪羊洞》、《珠簾寨》、《打侄上墳》、《沙橋餞別》、《戰太平》、《空城計》等戲中的唱段，被視為經典流傳久遠。他的念白五音四聲準確得當，注意語氣和節奏；善用虛詞，傳神而

有個性，於端重大方中顯出灑脫優美。其做工、身段洗煉精美，著重於表現人物的內心活動，《問樵鬧府・打棍出箱》、《盜宗卷》等劇中的表演均不遜於譚鑫培。他的劇目，唱、做、念、打甚至扮相都完全繼承譚鑫培，但處處又都有新意，有自己的特色，並不靠另起爐灶重新設計表演，創造新腔。然而確實又較譚派有很大的變化，這反而有更大的難度，三〇年代繼譚派之後，余派在京劇史上有著深遠的影響。為什麼余叔岩在藝術上有如此驚人的成就呢？這除了他得過不少名師傳授外，和他的虛心學習、刻苦鑽研是密切相關的。

戲曲家吳小如在《京劇老生流派綜說》書中，對余叔岩的「青出於藍」有極精闢的分析，他說：「余叔岩的嗓子，從天賦條件看，無論是寬、高、厚、亮，都不及譚鑫培；而且還有中氣弱、音量小等明顯缺點。但是余氏終於後來居上，則全靠刻苦功夫。他在二十年代嗓子有了高音、亮音，全是苦練出來的。寬不夠，則以峭拔取勝；厚不夠，則以頓挫彌縫。這在內行，稱為『功夫嗓』，即用盡一切人為手段來克服、補救先天稟賦所帶來的種種缺陷。……而余叔岩則不僅取譚之長補己之短，而且能避譚之短以充分體現己之所長。比如譚的唱法有虛有實，即有空靈處，也有樸拙處；有精深細膩處，也有粗豪古簡處。余則只取其空靈，堅棄其古拙；專門刻意求精，決不率爾務實。進一步余氏更把粗豪處細膩化，把樸質處典麗化，寧失之書卷氣過多，也不讓唱腔中有一點塵滓。這就是說，余氏發揮並發展了譚氏的優點，而揚棄了譚腔中不適應於自己的由於天賦不足而無法體現的東西。真所謂『知己知彼，百戰不殆』。這不僅要有絕頂聰明，而且還要有驚人毅力。生

行的余叔岩，且行的程硯秋，都在這方面獲得極大成功，從而成為一代典範。」梅蘭芳也說：「叔岩天資聰敏，加上眠裡夢裡的揣摩，所以能夠吸收運用，自成一派。有一次，我到他家裡對戲，叔岩正開著留聲機聽譚老的《洪羊洞》、《賣馬》唱片。他從唱機取下唱片對我說：『這是我的法帖，必需「學而時習之」，但到台上，我卻不能完全照他這樣唱，因為我的嗓子和老師不一樣，得自己找俏頭。』」

余叔岩在舞臺演出的時間前後尚不足二十年，而全盛時期則僅有六、七年而已。一九二九年四月後，他就息影家園，不再演出了。儘管如此，自譚鑫培之後，余氏始終執老生壇坫之牛耳，堪稱盛譽空前。京劇演員中過去號稱「余派鬚生」的頗不乏人，但很多是私淑的，實際並未拜師。據戲曲家吳小如說余叔岩的傳人共有「三小四少」七人，「三小」分別是孟小冬、楊寶忠（小小朵）和譚富英（小譚）；而「四少」因吳少霞後來改學荀派，其實也只剩三人，是李少春、王少樓、陳少霖。而譚富英，一則未能接受余氏的嚴格要求，二是捨祖傳而習余亦有所局，遂至疏而散，散而輟；李少春拜余時，業已組班獨挑，未能長久執弟子禮，演來總讓人懷疑不是余派。得其真傳者，僅孟小冬一人。

孟氏冰雪聰明，資質絕倫。其立雪余門之際，正值余藝爐火純青之時；而其師徒之誼，情逾父女，故能傾囊相授、薪火相傳。余叔岩以親身經歷，深感學藝之艱苦，加之自知病入膏肓，因此對孟小冬說戲更加耐心，希望薪傳於小冬。孟小冬曾對人說：「我拜余老師後，余老師就主張從根

底研究。首先，在字音準確上下功夫，所以偏重念白，兼及做派。《一捧雪》一劇，余老師曾教授

三個月，口講指畫，不厭其煩，要求在唱念中要傳神。所有唱工戲，無論整齣還是一段數段，無一

不由字眼說起，從發音以至行腔，凡是平上去入、陰陽尖團，以及抑揚高下、波折婉轉，均反覆體

察，廣加考究，必令字正腔圓而後已。」吳小如曾談到孟小冬早年不但連《逍遙津》、《十八扯》

都唱，就是彩頭班的連台戲或上海灘上的「文明」新戲，也都來者不拒。到了三十年代中期，已是

取法乎上，「結束鉛華歸少作，摒除『魔道』入中年」了。而等到拜余之後，可說是從野狐禪皈依

了大乘佛教，從賣一條「坤伶」的高嗓門兒轉入了清醇雅淡，走上京劇的正宗。

一九三八年十二月二十四日孟小冬在西長安街新新戲院（後叫首都電影院），白天唱《洪羊

洞》，這是她舞臺生活中最璀璨的一頁，因為有恩師余叔岩親自「把場」，據說出場前余叔岩說了

句「楊六郎快死啦」，推了孟小冬一把，正好讓她踩著鑼鼓點出場。當時一些報刊，每在孟小冬演

一劇後發表劇評時，對孟小冬的唱白，甚至一舉手一投足都推崇備至，尤其是余叔岩早已息影多

年，孟小冬儼然成為觀眾腦海中的余叔岩替身，透過孟小冬傳神的演出，再次觸摸到余派的脈搏，

見到余派的身影。

余叔岩授徒時曾說：京劇表演是七分念白三分唱，唱腔要注意抑揚頓挫，身段要注意陰陽向

背，做派要講究疊折，要注意劇中人身份。例如：扮文人須有書卷氣，必須蜂腰駝背，不能挺胸凸

肚，兩臂要圓，用以支撐行動；扮大將要有大將氣派；扮丞相要有丞相風度、表演時一舉一動、

一唱一白都要適合劇中人的身份。他舉例說：《戰太平》一劇，二兵監斬華雲出場時，華雲帶著手銬，二兵一聲吶喊，此刻華雲頭部不能動，只能昂首闊步，斜著二目看二兵，做鄙視的表情；反之，如扭回頭看二兵，就失去了華雲的大將身份，諸葛亮也只能用眼角斜視兩旁，頭不能動。演至探子「三報」，第一報，看到王平地圖，要從眼中表露出由於馬謖在山頂紮營，已知街亭必失無疑，因而看了地圖後收下，立刻差人到列柳城調趙雲率軍前來；第二報，街亭失守，這是諸葛亮早已料到的，所以表情並不驚奇；第三報，司馬懿大兵離西城四十里，這時場面起「亂錘」，按照慣例，在其他戲中「亂錘」一起，場上演員一定要作驚恐表情，但此次卻不同，只能驚而不恐，因為諸葛亮這時驚是驚在本來應該趙雲先到，但為什麼司馬懿大軍卻這樣快就到了。這是驚但不是恐，因為如果一恐，就失去諸葛亮的身份了。這項表情很難，一般表演時，對驚和恐從臉上的上半部眉眼看，往往分不清楚，這是不善於區別驚與恐表情之故。余叔岩，這一點，關鍵主要在嘴上，在髯口裡面，即：張口為驚，閉口為恐。只有通過反覆琢磨和練習，才能演得恰到好處。

張伯駒是余叔岩的好友，他三十一歲從余叔岩學戲，每日晚飯後去其家，余叔岩飯後吸煙過癮，賓客滿座，午夜十二時後開始說戲，常至深夜三時始歸家。如此者十年，因此余叔岩戲文武崑亂傳給他最多。他在談到余叔岩在教戲時，什麼人可以學什麼戲，其實他是非常清楚的，他常因人施教。張伯駒在《紅毹紀夢詩注》中說，他曾請余叔岩教他《坐樓殺惜》，余叔岩說：「每一個演員不

能每一齣戲都能演好，因為其人身份與劇中人之身份大有不同。其內心即表演不出，做工神情即差。宋江是一個壞人，是縣衙門書吏身份，《坐樓》全是耍骨頭，《殺惜》突然變臉，兇惡情狀畢露。你是一個好人，是儒雅瀟灑書生身份，如你演《空城計》、《問樵鬧府》、《盜宗卷》、《御碑亭》、《遊龍戲鳳》、《斷臂說書》、《審頭》等戲一定好，因為你本身就是戲。飾宋江不會耍骨頭，沒有其兇惡本質，表演不出其內心，演得不會出色，所以不主張演此。」張伯駒認為余叔岩說得至為有理，因此有詩曰：「演來須重內心戲，身份由來有定評。能耍骨頭能變臉，書生難比宋公明。」

余叔岩的教戲，是因材施教的。你如果領悟力強，肯用功，他會毫不保留地傾囊以授，而且極為認真。劇評家丁秉鐩就認為孟小冬因為一來私淑余叔岩多年，過去從陳秀華、孫老元那裡，已經學到相當基礎，又加天資聰穎，一點就透。二來她生活簡單，只一個人，薄有私蓄，不愁生活，不需要靠唱慢慢學，不急著唱。三來，也是最重要的原因，她渴望拜余多年，一旦實現，自然全心全力，全副精神都放在學戲上。她在余家，除了學戲以外，在余叔岩夫婦面前，承歡膝下，有如侍奉雙親；與兩位師妹（余的兩個女兒）處得情同骨肉。她又通曉世故，練達人情，對老媽、下人、門房都時有賞賜，所以孟「大小姐」在余家的人緣極好，自然因勢利便，盡得薪傳了。

丁秉鐩在〈孟小冬劇藝管窺〉文中說，「一位演員給觀眾的第一印象，便是扮相。孟小冬生得明眸隆準，扮鬚生雖然掛上髯口（鬍子），讓人看來劍眉星目，端莊儒雅，先予人以好感。」

「所謂臺風，就是這位演員在臺上，是否能攏住觀眾的神，使觀眾對他注意，也就是一般人所謂的

儀態。……孟小冬的臺風，『溫文儒雅，俊逸瀟灑』八個字可以包括，使人有『與君子交，怡怡如也』的感覺。」「孟小冬得天獨厚的地方就是她有一副好嗓子。五音俱全，四聲俱備，膛音寬厚，最難得的沒有雌音，這是千千萬萬人裡難得一見的，在女鬚生地界，不敢說後無來者，至少可說前無古人了。拜余之後，又練出沙音來，更臻完善。……孟小冬的唱工，除了因有嗓子，可以任意發揮，無往不利以外；最寶貴的，是她唱得考究，不論上板的，散的，大段兒的，或只有兩句，她都搏獅搏兔，俱用全力。對於唱工持這種鄭重而認真態度的人，梨園界中只有兩位，一位是余叔岩，一位就是孟小冬了。……環顧過去諸大名伶，對於搖板、散板，注意唱的，也就是梅蘭芳、程硯秋、馬連良、郝壽臣諸人而已，但是都不到百分之百的考究。唯有余叔岩、孟小冬二人，對唱工是一句不苟，一字不苟的。因此，他們師徒二位，唱戲也就特別費神費力，唱一齣戲的精力，夠別人唱三齣戲的。（別人不肯這麼傻幹。）而也因此，他們二位不耐久演常唱，時演時輟，休息多於登臺者，也就是這個原因。」「梨園界有句話…『千斤話白四兩唱』，也就是說，念白比唱重要多了。念白的要求，需字眼發音正確，咬字清楚，大段兒要抑揚頓挫，疾徐有致，短句也要有氣氛，含感情。對於這些條件，孟小冬都能做到。」

另外針對「做表」（做派、表情），丁秉鐩也根據他多年來看過孟小冬的十多齣戲，舉例說明之，他說他看孟小冬《空城計》時，她還不到三十歲，但是她火候的精湛，已臻上乘了。頭一場「坐帳」那段「羽扇綸巾……」的大引子，念得字音正確，陰陽分明，有韻味、有氣氛，而且還有

丞相的風度。對馬謖叮嚀的一段原板，余派唱法，在「……領兵……」處有一個巧腔，大凡唱老生的都會，但真正能唱得「夠俏皮而自然」的，卻沒有幾位，孟小冬是其中一位。「聞報」一場，孟小冬就展露出她在唱、念、神情，做派上的功力了。旗牌送來地圖，念「展開」以後，開始看圖，先上下左右粗看一下，表示先要了解地理位置。然後仔細觀看，一見營盤紮在山上，立刻臉上表情驟變，先驚愕，再詫異，再轉變為惋惜、失望，不但有層次，有交代，而且轉變得快。馬上抬起頭來，用眼神表示出急智和決斷，吩咐旗牌：「快快去到列柳城，調回趙老將軍，快去！」邊念邊做手勢，最後念到「快去！」時，用手一揮，表示出緊急命令的重要來，念、做、表情俱到。遣走旗牌以後，念：「好大膽的馬謖哇……只恐街亭難保！」此時認為街亭必失，已有心理準備了。所以探子頭報：「馬謖失守街亭。」念「再——探。」緩慢而平靜，接念：「如何，果然把街亭失守了。」把預料必發生的事證實了。探子二報：「司馬懿領兵往西城而來。」孟小冬第二個「再探」，念得短促而鎮定。然後念：「嗚呼呀……悔之晚矣。」孟小冬第三個「再探」的念法是：「再，再探」。臉上就表示出事態嚴重，追悔莫及了。探子三報：「司馬懿大兵離西城不遠。」而臉上倉皇失措的，那就有如行雲流水，自然對話；同「城樓」一場，最精彩的唱是「我正在城樓觀山景」那段二六，有失孔明身分了。別的演員有連念好幾個「再」，時板槽工穩，雋永有味。這幾樣並存，是非常難能作到的。「斬謖」一場，入帳把扇子交左手，以右手指王平；等到帶馬謖，又把扇子交還右手，以扇子指馬謖，這種小動作都是譚、余真傳。與王

平對唱快板，尺寸極快，而字字清楚入耳。對馬謖的兩次叫頭，幾乎聲淚俱下，聽得令人酸鼻。

《搜孤救孤》是余叔岩親授孟小冬的戲，也是孟小冬的拿手好戲。一九三九年曾在北平演出，一九四七年在上海杜壽義演時，連唱兩天，以後就成為廣陵絕響了。丁秉鐩猶記當年在北平觀劇的情景：第二場程嬰（孟小冬飾）勸妻（魏蓮芳飾）捨子，妻子堅決不肯，只好一人在客座上生悶氣，公孫杵臼（鮑吉祥飾）來了，抬頭稍打招呼，並未起來。把程嬰氣急敗壞的心情，形容的入木三分。公孫問他程妻可曾應允捨子之事。孟小冬念：「他……不肯哪！」那個「他」字念得重，且念且用右手指指向程妻房中。面上則帶惶急、慚愧、冤枉的綜合表情，意思是表明：「不是我說她賢德的話黃牛了，而是她太頑固了，我沒有故意騙你。」最後法場祭奠已畢，屠岸賈（裘盛戎飾）欲看賞，程說不欲受賞，家有一子，與孤兒同庚，怕被人暗算，面上露出得意之色，那種唱做合一的以身入戲，真是妙到毫顛。孟小冬當唱「背轉身來笑吟吟，奸賊中了我的巧計行。」邊唱、邊做、邊走，屠說「抱來我看」。孟小冬站在那裡的表情，完全等到最後，屠岸賈把孤兒認為義子，並且安排程嬰吃一碗安樂茶飯了。孟小冬站在那裡的表情，完全是「大事已畢，如喪考妣。」那種嗒然若喪，萬念俱灰的神態，真令人覺得細膩萬分，拍案叫絕了。

譚鑫培是清末民初京劇演員中劃時代的人物，而余叔岩的藝術在高度成熟時，以其演唱技巧的高妙、唱腔設計之精微、表現人物的深邃而冠絕一時。余叔岩的藝術氣勢和韻味兼備，力量與技巧並重，渾厚、雄健及靈巧、飄逸同在。他把譚鑫培的藝術向前推進了，在京劇發展史中，譚鑫培的

貢獻大於余叔岩，因為譚鑫培開闢了全新的意境，而余叔岩將譚鑫培的藝術更推向「高雅」化了。

當年學譚的每譏學余的走火入魔，學余的則諷學譚的抱殘守缺，譚、余之爭，如火如荼。陳定山對此好有一比，他說如果譚鑫培是孔子，則余叔岩是孟子。「叔岩從譚出，譚的底子是漢調，發音多湖廣音；叔岩興，始歸入中州音，雅然正始，而啟示提命皆出於陳十二彥衡。叔岩以前，伶人只知分尖團，叔岩以後，始分四聲，分陰陽。今之號為譚派者，莫不私淑叔岩。」

對譚、余之爭，孟小冬則說：「譚派劇藝博大精深，自成一家，本人原也是學譚的，後隨先師學藝，始知譚、余原屬一脈流傳，譚大王雖僅給先師說了一齣《太平橋》，但在平劇的原理與原則上，他們師徒倆確曾下過一番切磋的功夫。加之先師每逢譚劇上演，必親臨諦觀。尤以先師天資聰穎，無須刻意摹擬，即能舉一反三，擇其精粹，另闢蹊徑，創作新聲，琢磨劇情，美化身段，深入戲中，發揮感染的力量，乃能自成面目，先師是戲劇界一位苦行者，具有無上的智慧與勇氣，才能達成梨園生行的新境界。大家只要平心靜氣的，仔細的諦聽譚大王所遺留下來的唱片，與先師所留的十八張半唱片，兩相比對，自能心領神會，即有客觀而公正的真實評價，若以詩聖杜工部比譚大王，則先師應為李商隱或黃山谷，劇藝之成就，面目雖異，而造詣之深則相同，明乎此，那麼譚、余之爭，似乎是多餘的了。」曾經先學譚而後宗余的孟小冬以過來人的身份，道出此精闢之論，更看出藝術的薪火相傳，生生不已。

《談余叔岩》作者孫養農，又作孫養農。他是安徽壽州孫家後裔。孫家幾代當官，孫養農的祖

父孫家鼐曾當過光緒皇帝的老師，富貴可知。孫家家大業大，據說半個壽州城都是他家的產業，清末民初又投資銀行、麵粉廠……，幾代都吃不完。孫養農自然可以不事生產，整天圍著伶人打轉。人老嗓啞或落魄的老伶工，只要身懷絕技，孫養農就出錢供養，讓他們教票友唱戲。孫養農這種孟嘗君的作風，自然結識了許多名伶，其中與孫家交情最是深厚的，就屬唱鬚生出了名的一代伶人余叔岩了。

一九四九年，內戰方殷，彼時家道已見中落的孫養農避禍香港，坐吃山空，最後甚至以拉琴教戲維生。當時孟小冬也在香港，於是跟孫養農建議：「咱們寫本書吧，寫寫跟余先生學戲的事。」書名定為《談余叔岩》，一九五三年在香港。據孫養農的弟弟孫曜東回憶說：「該書出版後成了香港的暢銷書，一版再版，孫養農稿費賺了幾十萬港幣，而孟小冬一個錢也不要，全給了孫養農，因孫養農已家道中落，要養家餬口。那時我已被送往白茅嶺農場改造，也靠孫養農按月接濟，而孟小冬就這麼不動聲色地幫助了我們全家，這是我們永遠不會忘記的！」

《談余叔岩》書前孟小冬序言寫得古意盎然，卻不失追念恩師之情。所附余叔岩十一幀照片，珍貴自不待言。書名由張大千題寫。目次包括余氏家族介紹、叔岩之輔弼、琴師、鼓師、師友、弟子，余氏不同時期的演藝活動、生活及思想、佚聞故事，有趣有識更有情，無怪乎能成為當日的「暢銷書」！即使到現在也是談余叔岩不可多得的必備書！

加上孫氏親炙親聞所得余氏藝術成就、生活及思想、佚聞故事，有趣有識更有情，無怪乎能成為當日的「暢銷書」！即使到現在也是談余叔岩不可多得的必備書！

目次

孟　序

夫陽春白雪聞者每訝其高標璞玉渾金識者始知其內蘊蓄

之既久發而彌光大名永垂遺風共仰如我　先師羅田余先生抱

雲霞之質兼冰雪之姿家學繩承振宗風於三世萬流景式揚絕藝

於千秋舞勺之齡名馳首郡甫冠之歲學已大成以優孟之衣冠狀

叔敖而畢肖協宮商之韻律轉車子以傳神忠義表於鬚眉蒼涼寫

其哀怨營開細柳曾服微官社結春陽推爲祭酒固已菊部尊爲壇

坫令聞遍於公卿矣及登秀英之堂摳衣請益折節揣摩退結勝流

共資探討玉篇廣韻考字定聲逸史稗官斠文比事凡經搜攷咸能

改觀盡掃儛僙之辭悉合風雅之旨太羹元酒醇而又醇刻羽引商

細無可細九城空巷四海馳聲盛譽攸加修名斯永余幼習二黃涉

獵較廣聞風私淑蓋巳有年立雪門前瞬更五載孔門侍教愧默識

之顏淵高密傳經等解詩之鄭婢謬蒙獎借指授獨多泊　師晚年

忽感瘠疾呻吟床榻巳無指劃之　時憔悴茗鑪猶受精嚴之教景命

不融竟爾溘逝余奔走朔南迭經憂患珠喉欲涸瑤琴久塵每感衣

鉢之傳時凜冰淵之懼但期謹守愧未發揚　養農先生少游北郡

即識　先師因氣類之相敦遂金石之結契椿樹巷中每停車蓋範

秀軒內時爲佳賓譚笑旣頻研罩亦富華燈初上小試戈矛涼月滿

庭偶弄拳脚宛城寧武悉具規模定軍陽平尤徵造詣頻年投荒島

上時接清談共話昔遊每增悵觸近以所撰　先師傳記舉以相示

展誦一過前塵宛然悲言笑之莫親痛風徽之永隔山頹木壞空留

仰止之思鐘毀釜鳴誰復正始之格此書之出必重球琳拙序旣成

尤深憬憮

　　昭陽大荒落皋月下浣宛平孟小冬書

自　序

自譚鑫培逝世之研平劇嗜生一行者莫不以羅田余君叔岩為泰山北斗如道統相承為孔門之顏曾也余自幼嗜研平劇以家君與叔岩為兩世之交因從而濡染探討每北上必往請益範秀軒中明燈既上或兀坐聽歌或步武演技凡經指授必中繩墨與盧溝戰作南北隔絕余遂弗克北上叔岩以病溘逝哀師既喪雅與遂絕十餘年來兵塵憂患至蝟集余亦垂垂老矣來投荒島上偶與志輔姻長話及春明梨園舊事昔遊如昨記憶如新而人事變幻一至於此友人謂昔鑫培逝後有陳彥衡諸君為作傳記獨叔岩即世迄今無一詳之記載為劇界之憾事以余與叔岩交往頗密且曾承其指授必有可述者愍愿成此庶以進念叔岩且於叔岩之學就余

所知一鱗半爪公之于世俾世之研余劇者知正法眼藏之所在而

不爲俗伶陋技所炫志輔姻長於梨園史實著作極多並爲攷證余

本不文拉雜成篇幸記載勉稱翔確可告無愧嗚呼白頭李老流落

江南話天實故事四座皆泣余非伶工然惆悵前塵心情相等酒闌

人散援筆書此不知涕泗之何從矣

　　　　民國四十二年癸巳六月孫養農書

余若薇與我的盟誓

青年時期之余叔岩

余叔岩晚年便裝留影

百年歲月來日方長孤矢耀光輝綠滿華
燈今歲宴　仰農仁兄三十正壽

雪萬家歌
數點梅花浮天稠厚蕭韶四呂律陽春白
　　　　庚午仲冬張伯駒撰語余叔岩書

余叔岩書法真跡

余叔岩之洗浮山

余叔岩之戰樊城

余叔岩王長林之翠屏山

余叔岩錢金福之寧武關

余叔岩之南陽關

余叔岩錢金福之寧武關

余叔岩程繼先之鎮潭州

余氏輔弼錢金福王長林醉打山門

余氏之家世

一・余三盛

在從前北平有名的三大鬚生，人人都知道是譚鑫培、汪桂芬、孫菊仙；但是再早還有三大鬚生，那就是程長庚、余三盛、張二魁。

大約在一百年以前，北平有四大徽班叫三慶、春臺、四喜、和春；而這四大徽班中，又以三慶、春臺、四喜這三家成立較早。和春是在嘉慶八年以後纔成立的。到了道光年間這四大徽班已經是極盛時代。

據道光二十五年『都門紀略』上的記載，三慶老生以程長庚居首，和春老生以王洪貴居首，春臺老生以余三盛居首，四喜老生以張二魁居首。程長庚來自安

徽，後來人稱大老板是無人不知無人不曉的。余三盛後來人都寫作余三勝，是湖北羅田人，也是唱文武老生。張二魁卽張二奎，後來所謂奎派老生就是學仙的。祗有和春的王洪貴聲勢較弱，所以這鬚生寶座就成爲鼎足而三了。

余三勝所唱的戲，據『都門紀略』上說是有『定軍山』的黃忠，『探母』的楊四郎，『當鐧賣馬』的秦瓊，『雙盡忠』的李廣，『捉曹放曹』，『碰碑』的楊繼業，『瓊林宴』的范仲禹，『戰樊城』的伍員。他的拿手戲當然不止這幾齣，『都門紀略』也不過是舉其大概而已。據說他的藝術，爲譚鑫培所最崇拜，譚氏之藝，是一部份學自大老板，一部份私淑余三勝，所以余氏之戲也就是後來譚氏所常演出的。

二・余紫雲

余三勝之子就是余紫雲，號叫硯芬，生於咸豐四年，唱青衣花旦兼崑旦。因

爲他是四喜班主梅巧齡的弟子，所以就在四喜班演唱，並且還接辦了四喜班。此人唱作俱佳，聲名極盛。精於古董磁玉，後來曾經開過一個玉器店，光緒二十五年故世。生有四個兒子，第三子名第祺，就是本書所要敍述的名鬚生余叔岩。他本是梨園世家，又經名師教授，加之資質聰朗，用功刻苦，所以終能享名，在梨園界中三代皆享大名祇此一家也。

三・余叔岩

余叔岩生於光緒十六年，幼年卽投師學藝，嗓音清亮，無與比倫，到天津演唱時，藝名叫作小小余三勝，出演之後愈唱愈紅，觀者空巷，欲罷不能。後來就因爲這樣晝夜不停的演唱，還要加演堂會，疲憊過甚，以致身體受了影響而倒嗆，無法再出臺演戲，祇好回北平休養。

但是因爲余紫雲故世得早，雖然留下一座玉器店的買賣，但是他還有兩個兄

長，不事生產，分家之後坐吃山空，家境也就一天不如一天。他明知倒嗓期間暫

時不能出臺演唱，但是他還是雄心勃勃要繼續的用功，所以到處求人指點，總想

在藝術上得有登峯造極的一天，後來果然實至名歸，可算是有志者事竟成了。

他這樣的各處學藝，是非有代價不可的，而他當時的經濟狀況是不容許他這

樣做的，在這樣十分拮据情況之下，幸而他的原配陳氏夫人，就是名青衣陳德霖

的女兒，爲人極其賢淑，看見他如此用功，就想助其成名，時常把自己的首飾變

賣，成就他的志向。所以他的享名，也可以說是得到他德配的鼓勵。

當時譚鑫培在平，還時常出演，所以當譚氏出臺演唱的時候，他是每次必到，

用心揣摩。不過梨園的舊規，以同行在臺下看戲爲大忌。他那時在家休養，而又

加入春陽友會票房，就以票友的身份，在前臺買座聽戲；但是還不敢公然高坐，

總要拉上兩個朋友陪着，在兩個子上坐三個人，他隱在中間，一則免得譚氏

在臺上看見心裏不高興，二則恐怕譚氏知道他來的目的，可能將要緊的身段給馬

掉了（內行話所謂減去了的意思），那豈不是虛此一行了嗎？所以他不但自己留心，並且還請同去的兩位朋友幫同記錄詞句腔調等等。他自己當然是目不轉瞬，全神貫注；戲完回家後大家再在一起研究此行之所得，互相參證，他所得獨多，加他的資質及天分，如此苦心孤詣，焉能不一日千里呢！

經過這樣相當時期的研究後，藝術當然孟晉，但是因爲嗓音尚未完全復原，而不能出臺一試，所以就時常在春陽友會借臺練習。同時票友之中還有王君直陳彥衡諸君，這些人也都是專門研究譚派的，而且也是逢譚氏演戲必去聽的；所以也就常向他們請益，由此可見他是如何的虛心，總不自以爲滿足，必要將自己的心得，向別人印證一番，而將人家的見解，擇善而蒐集起來，博採衆長，以收集思廣益之效，這就是他的藝術能夠成爲博大精深的緣故。

余氏之輔弼

一・李順亭

余氏演戲時所用老生配角是李順亭，也是在三慶班內多年的；原來在小和春科班內坐科，學的是文武老生，後來先進春臺，繼入三慶，在梨園行的資格很老，僅次於姚增祿，兩人腹笥均寬，會的戲甚多；但是姚增祿的身段偏重纖巧，梨園行呼之爲『小開門』身段，故不如李順亭之受人重視。

李順亭人稱大李五，嗓子左而高亢，能唱鎖吶，一時獨步。爲譚氏配戲多年，對於譚腔自然知道甚多，他用李氏作爲配角，也因此得到益處不少。他二人相處得極爲融洽，在民國八年他搭新明大戲院喜羣社時，就得着李氏的鼓勵不

少。

當時是梅蘭芳組織的這個戲班，因為梅蘭芳在從前是搭田際雲的翊文社及俞振庭的雙慶社出演，在民國七年由朱幼芬為梅氏組班，名為裕羣社，唱了大半年，到了第二年，又由姚玉芙改組名為喜羣社。在這班裏為梅氏配戲的老生，自然是王鳳卿，他們二人是多年的老搭檔，但是梅氏恐怕角色不夠硬整，願意多拉好角，於是就有人慫恿余氏搭這個戲班一試身手。在他本人也頗有躍躍欲試的意思，不過同時有兩個老生，對於演出的戲頗為困難，所以又躊躇不定。那時李順亭就鼓勵他的勇氣說：『兄弟你對任何文武老生的戲碼儘管接着，都有哥哥我哪！』如此的熱誠而義氣，他也就因此膽壯而加入這喜羣社戲班了。又因為在這種情形之下，他不得不排演出許多冷門的老戲，因此北平觀眾大飽耳福，也當感謝李氏鼓勵的功勞。所可惜的是民國八年冬天余氏到漢口演戲，帶了李氏同去，他就病故在漢口，這是余氏第一次損失了一個良好的助手。

二·錢金福

余氏一生對於配角的選擇，很是慎重。他自己常用的配角，多半是譚氏的舊角，但須經過他選擇而認可的。這並不是他自高身價，實在是因爲牡丹縱好還須綠葉扶持，他爲演出上的美滿，就不得不如此。

像在喜羣社的時候，他自己所帶配角是錢金福、王長林、李順亭，這三人是他不能須臾離的左右手。喜羣社中除了梅蘭芳、陳德霖兩個青衣，跟老生王鳳卿之外，還有花旦白牡丹，（後來改名荀慧生。）花臉何佩亭，小生程繼先、姜妙香，武旦朱桂芳。所以遇到唱『烏龍院』的時候，就用白牡丹。至於唱『八大鎚』跟『打姪上墳』的時候，當然是程繼先。

有一次他唱『戰宛城』，因爲錢金福要陪着梅氏唱『八本雁門關』，所以就

改用何佩亭扮典韋。又因為白牡丹已經脫離喜羣社，就用朱桂芳來扮鄒氏。何佩亭是名淨何桂山的兒子，克繼父業，唱武淨頗有名。朱桂芳是名武旦朱文英的次子，出手奇險，在刺蟖時作工之細到，尤為罕見。可見余氏對於配角是異常注意的。

余氏終生倚為左右手的，除了李順亭之外，要算名武淨錢金福了。錢氏在程大老板創辦的三慶班坐科，那時科班的規律很嚴，坐科的學生除了對自己所學的一行，須每天學習用功之外，就是隨便那一行的學生在用功的時候，也必須要站在一旁，悉心聽先生的傳授。

錢氏天賦極高，因此對生旦淨末丑，任何一行的把子，都是精通。不但如此，而且對任何一行所演戲內的身段地方，說出來歷歷如數家珍，如同是本行一樣。甚而至於對崑腔旦角的戲，都可以說幾齣。這是什麼緣故呢？說出來也是梨園行中一個笑譚。

當初同錢氏同科的學生裏面有名青衣陳德霖，此人稟賦遲鈍，對於學戲的領悟很慢，尤其對於學崑腔戲，其笨異常；學『斷橋』的時候，因『許郎』的一個『郎』字，累教不會，氣得先生用打學生的界尺，在他嘴裏面亂攪，一面攪，一面罵着說：『你這舌頭怎麼長的？』就因為他學戲如此的遲笨，所以站在一旁，而又比他聰明的錢氏，反而比他先學會了。但是陳氏後來也成為一代宗匠，後起青衣多數列於門牆，大家也尊為『老夫子』而不道他的名。足見學戲雖然必須要天資聰明，但是如果肯下苦工，也是一樣可以成功的。

錢氏出科後，為譚老板配戲多年。他那時對譚老板的藝術崇拜萬分，所以每次自己的戲完了，卸裝之後，一定還要站在後臺，聽完譚氏的戲，纔肯回家；因此他對譚氏的戲，也頗有心得。

余氏既用他為配角，平日又一同練工打把子，確是取法乎上，得益不淺。錢氏自從陪他練工後，發現他的天才卓絕，無論一招一勢，祇要經他學來，就格外

的邊式（內行話就是美觀的意思），因此得意非常，就悉心的指點他。不過那時

余氏的經濟狀況不好，所酬報錢氏的很是菲薄，錢氏的妻子就很不滿意，常常口

出怨言，錢氏又有季常之癖，時常因爲在余家坐久了，回家稍晚，就聽他妻子詬

罵；但是錢氏始終愛惜余氏的材料，不因家人婦女之言，而影響余氏的用功。所

以後來余氏用他爲配角，終錢氏一生沒有換過別人，也是報答知己之恩的意思

呢！

　　錢氏在當年梨園行中，眞是沒有一個人不佩服。他的武功之佳，把子之講

究，再加上又是一個忠厚長者，祇要有人向他請敎，沒有一個不細心指導的；所

以楊小樓、梅蘭芳、王瑤卿、程繼先等，都跟他練過工。遍觀各人的把子，雖然

都是他一人所敎，但是各人完全不同，尤其梅王二人的旦角把子，嫵媚矯捷，而

完全不脫旦角本色。如今時常看見有些旦角打起把子來，勇猛強悍，活脫是一個

武生，規模盡失，令人浩歎。

錢氏雖然身懷絕技，但是沒有嗓子，所以終其生祇能作配角，陪人打打下把，無法施展他其餘的技能，因此始終抑鬱不舒，但是據我看來，他能盡得天下英才而敎育之，也足以自豪了。

當初譚氏的藝術是集各派大成的，除程長庚、余三勝、王九齡而外，凡是在唱工上或做工上有一點長處的，無不探取了來，加以變化鎔爲己用，所以聲名至盛。後來余氏也就用這個法子而成爲一代宗師。他除了處處用心摹倣譚氏而外，凡是有一技之長的人，都不肯輕易放過，必定要虛心請益，學會之後，再加以融會鍛冶，必定要使每一個特點都合乎劇情身份，所以他是善於運用技術，而不是爲技術所支配的。綜看他每一齣戲的唱做唸打，沒有一處不是有來歷有準繩，而又同時沒有一處不是自成家數的。他從錢氏練工也是這樣，錢氏的藝術被他學來之後，熟極而化，並且恰到好處，使得錢氏也讚歎不置。

余氏對於凡是跟譚氏配過戲的人，他都要向他們請敎一番。像『問樵鬧府』

這齣戲，當初是王長林給譚氏配樵夫的，『坐樓殺惜』這齣戲，是田桂鳳給譚氏配閻惜嬌的，所以他就請他們把當時配戲時所得到所知道的譚氏技能都告訴他，他纔認為滿足。

當他向田桂鳳討教『坐樓殺惜』的時候，也就是正在從錢金福練把子的時候；因為那時田桂鳳年紀已經大了，所以他自己到田家去就教，並且還不能讓錢氏知道；因為梨園行的規矩，凡是在從一個人學藝的時候，絕對不能同時再向另外一個人去學，即使是不同行，也是不許可的；如果有這種事情發生，就認為是莫大的侮辱，可能從此就不再教了。可是錢氏慢慢地知道他問藝於田氏，聲色未動，只裝作不知道；一則錢氏也諒解他的苦心，二則錢氏正在教得高興，不忍半途而廢，錢氏愛才如此之深，而打破了梨園行的舊習慣，也是值得人重視的。

三·程繼先

程繼先安徽人，生於同治十三年，是程長庚（人稱大老板）之孫，小榮椿科班出身，跟楊小樓是同科弟兄，習小生，文武都擅長，也是余氏股肱之一；余氏戲中如果需要小生，總是以程氏佐之。如『打姪上墳』之陳大官，『鎮澶州』之楊再興等等，簡直是非程不演，倚重之深，可想而知。我很愛看他的戲，二人交情亦厚，他生前會爲我說過『探莊』一戲。『探莊』是崑腔短打武小生戲，邊唱邊作，非常繁難，照例戲中身段，處處以『圓』爲主，絕不能見楞見角，惟獨他在這齣戲裏，處處以『方』取勝，看上去古樸可愛，非常美觀。我生平所看他的好戲很多，給我印象最深的，要屬『打姪上墳』之陳大官，及『羣英會』中的周瑜。陳大官是一個富家子弟，不習上進以至墮落，後來經叔父痛責，憣然改悔；所以每一塲有每一塲的神氣，每一段有每一段的表情；像在第一塲中，立在臺口的大段道白，　說到分得家財浪蕩逍遙時，眉飛色舞，飛揚浮燥，再說到只落得乞討之中時，立刻神情俱變，連身上帶臉上，寒酸落魄之形畢露，將陳大官之複

雜心理，表顯無遺。飾周瑜的時候，能將劇中人，既生瑜何生亮，心胸狹偪，恃才傲物的心情，形容逼真，真是神乎其技了。

因此我又想起一椿故事來，就是『羣英會』從何時起帶舞劍。有一年張宗昌在濟南府唱堂會，北平的好角都去的，程氏也是其中之一，不知那一位軍閥提出說周瑜應該舞劍；於是張宗昌就叫他第二天唱『羣英會』帶舞劍。但是他不會而又不敢不從命，回到寓所，愁慮萬狀。適巧錢金福在一旁，就安慰他說：『不用發愁，我們來編一套好了。』程氏於是就笑逐顏開，請錢氏給編了一套劍法，連夜排練，第二天就出臺演唱，博得彩聲不少。這是羣英會帶舞劍的起始。

又在廿年前，沈少安接辦中央大戲院，邀貫大元徐碧雲及程氏，到上海演唱；售座不佳，跟我商量排一齣硬一點的戲碼，來吸引觀衆。我就想起濟南府這件故事來了，說何不貼出『羣英會』帶舞劍，以迎合觀衆的好奇心理；他們也以爲甚好，於是大事宣傳，並請我邀朋友捧塲。我那時年紀還輕，閱歷不深，對於梨

園行的規矩也不太清楚，就答應他邀人捧場，但是要把『羣英會』放在大軸唱，而貫徐之『汾河灣』換在倒第二演，沈氏當時也就唯唯否否。到那天我果然拉了天津東北兩幫的商界朋友，定了好多位子捧場。誰知到了戲院一看，仍舊是貫徐二人的『汾河灣』唱大軸，『羣英會』的倒第二，我當時不但不怪自己沒有經驗，反而怪人家不講面子，出爾反爾，因此看完『羣英會』，起身就走，賭氣不看大軸。誰知我約去的朋友，看見我一走，也就跟着都開闢了（行話所謂戲沒完而觀衆紛紛散去的意思。）糊裏糊塗的就把貫徐二位給得罪了。豈不知梨園行的規矩，頭二牌不能讓三牌唱大軸，況且那時小生唱大軸，尙無前例，如果壓不住座，豈不影響戲院營業，其錯在我，不過自此大家纔知道，『羣英會』可以加舞劍。

程氏先余氏一年死於北平寓所，享年六十九歲。

四‧陳德霖

陳德霖小名石頭，是旗人，十二歲的時候，先進全福班習崑旦，沒有多久又改入三慶班坐科，從程大老板的兒子程章圃，學崑旦和刀馬旦。程大老板對於班中子弟每天的功課，督促的很嚴厲，凡是傳授一個字音，或是一個手式，有時要經過幾個月，非要達到了十分準確的地步，纔許繼續的學下去，所以學生的受罵挨打是每天都有的。這就是從前科班敎授法的不合理，試想坐科的學生，差不多都是無知無識的小孩子，而科班中的敎習又都是資歷很深的老先生們，一時之間怎麼能把這班孩子敎得盡如先生的意思呢！不過後來三慶班出科的學生差不多都享盛名，就因爲是當初學習根底深厚的緣故。

陳氏十九歲出科後，又從田寶琳學亂彈青衣，前清光緒年間，同譚鑫培、注桂芬、孫菊仙等人，常常承應宮裏傳差。民國以後，就一直陪譚氏演唱多年，一

生所收的學生很多，後輩有名的青衣都拜他爲師，像梅蘭芳、王瑤卿、王琴儂、黃桂秋等等都從他受業。

余氏原配陳氏夫人是德霖的愛女，忠厚敦睦一同乃父。陳余二人翁婿之間，情同父子。又因爲余氏之材可愛，所以更是另眼相看。余氏東山再起的時候，如果需要正工青衣，總是由陳氏來配演。民國九年余氏漢口之行，他也隨同前去的。

我在聽余氏戲的時候，同時也聽到他的戲不少，那時他年已花甲，但是他的嗓子仍舊是珠圓玉潤，好像妙齡一樣。我曾經問余氏何以他的嗓音到這樣高齡還是保持得這樣好？原來他自演戲以來，一直到那個時候，歷數十餘年，無論寒暑，沒有一天不是凌晨就起身，到郊外去溜灣喊嗓子的，如此的有恆心，莫怪他要成功了。陳余二人合演的『南天門』『武家坡』『汾河灣』等戲，二人對賽歌喉起來，眞是金玉鏗鏘，洋洋溢耳。尤其在『探母』中去蕭太后，他神態舉止之

莊嚴富麗，絕無僅有；這就是他在宮中承應的時候，摹傚慈禧或王府福晉們的心得。

五·王長林

王長林小名拴子，原籍江蘇蘇州，生於咸豐八年，勝春奎科班出身，習文武丑，與李連仲、牛松山等同科，十二歲就出臺了，二十多歲的時候，搭三慶班，給程大老板配戲，後來又跟老譚配戲多年，等到余氏東山再起時，又是他給配戲，真可算得是三朝元老了。如『打棍出箱』之樵夫，『胭脂褶』之白頭，『審頭』之湯勤，『殺家』之教師爺等等，都因為他的搭配，為之生色不少。白口之爽脆清晰，身段的佳妙美觀，加上臉上神氣刻劃入微，身上武工矯柔輕捷，一時無兩。當時名角，爭相邀演。曾記得除看見上述幾齣戲之外，還有與楊小樓配『連環套』之朱光祖，『戰宛城』之胡車，與錢金福配『祥梅寺』之了空等，迄

今二十幾年，仍時時縈於腦海之中。他每演一戲都有特別獨到之處，變化萬端，決非時下一般丑角，每演一戲，每飾一角，都是他自己本人者所能望其項背。子二長崑生，次福山，皆習武丑。故於民國廿年，卒年七十四歲。

六・裘桂仙

裘桂仙一名荔榮，是北平人，從何桂山學正淨，就是銅錘花臉。十二歲就出臺演戲了，會的戲很多，尤以『探陰山』『御菓園』『草橋關』『二進宮』等戲更爲當時人所讚賞，他的嗓音天賦，悲壯沉着，眞可算是黃鐘大呂。

在光緒年間讚然壞了，他不願意勉强的唱，以致損害他過去的聲譽，所以就改學拉胡琴，在同慶班爲場面，時常也入宮當差。在光緒卅三年間，有一次慈禧叫他仍舊上塲唱戲，所以他在宮內也偶爾登臺演唱，不過在戲院中還是不唱。一直到了民國初年，纔在吉祥園跟陳德霖、王鳳卿二人合唱『二進宮』一齣

戲。這就是他嗓敗以後的頭一次，嗓音完全復原，成績非常美滿；從此以後他就不再操琴，而常常出臺了。

民國八年有一次在金魚胡同那宅花園唱堂會，有他和劉鴻聲合演的『雙包案』；劉氏本來是唱黑頭的，不過在那個時候已經改唱老生了，這一天是主人特煩，在這齣戲裏去假包公，而裴氏去眞包公，他們兩個人的嗓子，一個雄厚，一個宏亮，所以唱來精彩萬分，人人都歎爲是絕構。

自民國九年隨余氏在吉祥園、三慶園兩個地方出演之後，就一直搭他的班。

凡是余氏需要黑頭的戲，都是以他爲配。

歷觀他給余氏配『二進宮』的徐延昭，『捉放』『羣臣宴』的曹操，『瓊林宴』的葛登雲，『失街亭』的司馬懿，『李陵碑』的楊七郎等等，所唱韻味眞是銅鍾正宗，於蒼勁雄渾之中而寓幽靜閑雅之致，實在是難能可貴。至於在唱法方面，也比老路子稍有改革和進步，頗見匠心。余氏對他也深爲器重，曾記得自裘

氏死後，就一直沒有貼演過『二進宮』，大概也是因爲有才難之歎的緣故罷？

裴氏在民國二十二年冬，死在北平寓所，年五十六歲，自他死後，其子盛戎，雖也唱銅錘花臉，但魄力意境，究難追武乃父。

七‧鮑吉祥

鮑吉祥，什麽科班出身，不大詳細，祇知是賈麗川的徒弟，據聞在童伶時，也曾掛過頭牌；李順亭故後，繼李氏爲余氏配裏子老生。如『捉放曹』之呂伯奢，『珠簾寨』之程敬思，『盜宗卷』之陳平，『探母』之六郎等等，循規蹈矩，工穩大方，爲不可多得之裏子老生。去裏子活的與唱主角者不同，一切唱腔動作，都要分淸賓主，使主角唱得舒服，作得鬆快，能收陪襯之功爲貴。曾記得他飾呂伯奢，在頭一塲所唱『昨夜晚一夢大不祥』一段西皮原板，不矜才，不使氣，而韻味淳厚，也可以得彩，足見有眞才實學者，不必標奇立異，雖裏子活亦

照樣可以得人欣賞的。在陳宮唱反西皮搖板『陳宮心中似刀扎』時，一般俗伶都在陳宮唱時，穿插白口，而鮑氏在此時，只表示不解的意思，不加蓋口，（行話就是對白的意思）實在是有高見，因為這段是陳宮所唱最精彩的一部份。余氏每次唱到此處，五句中可得四個彩，觀衆所以也特別注意；鮑氏因此也不願有所攪亂唱者聽者之情緒，令人可愛。較之一般二路老生，動輒亂加身段，亂使花腔，俗話所謂亂灑狗血者，喧賓奪主，忘却本份，實不可以道理計了。

有一年楊寶森在上海唱『探母』，到『哭堂』時，照例扮六郎的，應該跪下捧着四郎的腿；那天那位二路老生，大概以為替四郎捧腿，有失身份，所以站在一旁，不肯跪下，使得楊氏只好抬到一半，又將腿放下，窘不可當。完戲後，我就責怪楊氏太不開竅不該如此，應該抬着腿不落，讓他得個倒彩，以警戒他下次，免得有人任意破壞規矩。果然後來聽說，有好多人都以此人為法，扮六郎而不肯捧腿。如鮑氏去此角，絕不會有這種怪現象。

梅蘭芳在上海灌全本『玉堂春』唱片時，適巧鮑氏在上海，就邀他去藍袍，幾句夾白，尺寸勁頭，塾得天衣無縫，無懈可擊，雖然完全裏子味，但是古意盎然，爐火純青。

如今劇壇人材凋零之際，欲再得一如鮑氏之二路老生，實令人與才難之嘆。

余氏之三位琴師

一‧李佩卿

每一個第一流角兒，必有第一流的琴師相輔，每個第一流的琴師，必會配合着他那個角兒的唱法韻味，特創一種相合無間，氣味類似的性格，使他們形成一個與眾不同的搭擋！譬如梅雨田之於譚鑫培，徐蘭沅、王少卿之於梅蘭芳，是角兒影響了琴師，也是琴師頂得住角兒。總之他們的唱和拉之間，起了統一的韻律，產生了會意的共鳴。

李佩卿之佐早年余氏，就能將他盛年時代的衝勁，發揮無遺。李氏的胡琴能包能隨，忽領先忽殿後，有時黏合一氣，有時奇峯突起。而他獨特的古典派單字

墊音，（可聽**余氏早期唱片**，『狀元譜』和『捉放曹』，李氏迭用幾次單字墊音。）菲但不見怪僻，反覺乾淨利落，別看他祇用一個工尺，照樣起了承先啓後的功能。而他的托腔忽單忽雙，點子能花能簡，總是恰到好處。其他尺寸之徐疾得體，手音之準，弓法之順，在在使唱的人舒服，聽的人痛快。最妙的是能把琴音使出和余氏嗓音一樣的沉着古樸，錚錚然而略帶沙音。

別瞧他這麼行，天材橫溢的樣子，可也不是偶然，是經過余氏一番苦心，給訓練出來的。當初余氏倒嗆以後，時常出入於平津各票房，那時天津有一個學譚的票友王君直先生，是長蘆鹽商，玩票的資格很老，頗有點名氣，跟余氏交情不錯。有一次余氏到天津，就到他的票房去談談，並且唱了幾段，所用就是票房裏的琴師，這位琴師的手音還不壞，那時余氏準備重返歌臺，正在物色琴師，覺得這個人倒也才堪造就，所以就問王君直能否讓他帶回北平，王氏慨然應允，此人就是李佩卿。

李氏本來是唱梆子花旦出身，不甚得意，後改操琴，也不過在票房裏拉拉；這一碰到了余氏，經他悉心教授，一手訓練，居然卓然成家；因為余氏本人就六場通透，對於胡琴功夫尤深。不過他之訓練李氏也是煞費苦心，而不是一朝一夕之功。像在上海陶宅堂會唱『青石山』的那次，照例呂祖倒板出塲，接唱迴龍，那個迴龍的過門不拉『四合四』，要拉彷彿像鎖吶腔一樣的過門。事先余氏親自給他說了好多遍，臨到了臺上還是不放心，恐怕他弄不玲瓏，所以鑼鼓一住，沒等過門就開口唱了；這種的照顧，可說無微不至。他這樣的跟了余氏多少年，對於托余氏的腔確有獨到之處，尤其是拉散板，眞有如水乳交融，天衣無縫。

余氏第一次到上海，在四馬路丹桂第一臺演出的時候，當時有人提議，讓孫老元上去試一試；因為孫老元曾經是譚氏的琴師，也是一代宗匠，看看他能使出些什麼玩意兒來。就在唱『空城計』的那一晚，由孫氏替李氏上臺去操琴，可是第二天又換回來了；余氏的意思，孫氏的胡琴很好，資格夠老，技術也精，可就

是不如李氏拉來唱得舒服。李氏當時是萬分的高興，過後還時常的提起：『就說

孫老先生的胡琴！別管怎麼好，可還不如我伺候我們老板唱的舒服。』這也是實

情，莫怪他要顧盼自豪了。

李氏胡琴雖然拉得好，但是烟癮又大，身體又壞，既懶且窮；他自入余門，

包銀賺得不少，連拜師婆妻都是余氏給化錢，但還是終年青黃不接。於是他就給

票友們，調調嗓子說說戲，找些外快。他那時候住在百順胡同，就是有名八大胡

同之一，前後左右都是妓院，那些妓院裏的琴師們，慕他大名，都拜他爲師，他

是貪圖財禮，來者不拒，弄得張三李四都是正宗余派，這一來余派可讓他們給糟

塌苦了。

這件事慢慢被余氏曉得，不禁勃然大怒，拿起門閂，就要揍他，嚇得他抱頭

鼠竄而逃，活脫是演了一齣『打姪上墳』。他是這樣的落拓不羈，活到三十五

歲，就不幸短命死矣，；如果他能振作精神，注意攝生，可能現在還活着，那他的

成就更不止此了！

二・朱家夔

自李佩卿去世，余氏的琴師就換了朱家夔，那個時候，余氏雖然已經不常登臺，但是尋常在家調嗓，仍舊沒有間斷。

朱氏的胡琴雖然沒有李佩卿那樣傑出，可是非常平穩，余氏用他的原故，也就是因爲他的玩意兒，佔着規矩、乾淨、大方三個長處。他跟了余氏之後，也着實學到不少玩意兒，因爲余氏對於他，也是慢慢的耐着性兒敎，後來在長城公司灌的唱片，就都是他給拉的。

他自從離開余氏之後，就一直沒有怎麼太得意，除了陳少霖叫他給操琴之外，就沒有什麼人找他，因爲他的玩意兒過於拘謹，就是唱余派的人，也嫌他不夠花梢。

其實現在一般琴師，祇顧在過門裏亂耍花點，而不顧着唱的人，使一段唱不能一氣呵成，遠不如朱氏之循規蹈矩，簡淨可愛了。

三‧王瑞芝

余氏的第三位琴師，就是現在香港的王瑞芝，他是北平的老住戶，人稱銀庫王家之後；從小就愛好戲劇，對於胡琴早就用過功，曾拜春陽友會老票友胡子鈞老先生爲師。後來跟魏蓮芳結爲親戚，就上臺爲魏氏操琴；嗣復改拉老生，也曾跟過言菊朋，但是他早已醉心余氏的藝術，研究有素。

普通琴師都祇顧着托腔、墊字、過門的工尺，對於唱一方面的吞吐氣口，都不太注意；唯獨王氏對於余氏字音之收放，行腔的運用，都知道得很詳細，所以他的弓法，能表達出余氏晚年一種境界，既含蓄而又奔放。

王氏年輕時，因爲有胃病，所以身弱異常。然他能夠持久的練習太極拳，宿

疾頓愈；就跟他現在的成就一樣，也是幾年中寒暑不斷，日積月累而成功的。他對於任何一件事，都是這樣的有毅力，實在令人可佩。

我常有一種感覺，就是李佩卿的手音，配上余氏的嗓子，王氏的手音，配上孟小冬的嗓子，不但是牡丹綠葉，簡直是天造地設，非普通之遇合可比，不知聽歌同好，亦有此感想否。

鼓師杭子和

杭子和是余氏的打鼓佬。打鼓佬猶如軍隊裏的總司令，他一開出點子來，就好像總司令給發下了號令，塲面上都得配合着一起走。按說開個「龍冬八拉」或者『札篤乙』什麼的，那個不會？跟拉胡琴一樣，誰還不會拉『合四上』嗎？那麼這裏頭的優劣之分就都在尺寸上了——這名稱好像玄得很，什麼叫作尺寸呢？

說穿了也簡單得很，要是照字面來解釋的話，那就是憑打鼓佬手裏的那對鼓籤子跟鼓面的距離作標準；當打下去跟提起來的時候，離鼓面一寸，是一種尺寸，離鼓面兩寸，就又是一種尺寸，就憑手裏緊弛這麼一點兒，來分出節奏之疾徐高下——一應下手，連胡琴在內，都自然會按着這個節奏來演奏，這就是尺寸二字之所來由。

譬如說要唱一段散板，這不是很簡單嗎？只要開一個『抽絲』或是『鳳點頭』，每一句收尾給下一鑼就行了；其實不這麼簡單，說來也使人難信，這沒板的比有板的更難打。首先，這『抽絲』就有快慢之分，兩者之間還要再分出該弛該緊的地方；而那一鑼該在什麼時候下！中間在那個節骨眼該下幾點子！都有一定的分寸。要知道鼓會影響到胡琴，當然胡琴也會影響到打鼓的。反正這兩者會大大的影響到唱的，那是更不用說了！要是有一個不合適了，那不但唱的，拉的，打的，甚至連台下的聽衆，都會感覺到一種說不出的不受用，而把整個戲劇的氣氛給破壞了。

杭子和就絕不會有這種情形，他給的尺寸準是剛剛正好；而且在每半句的段落中間，他給你『鉢兒』墊這麼幾下，看似無關緊要，他給得準是地方，剛好讓唱的緩緩氣。而且好像是在告訴你說：『這兒是氣口，現在你再連下去唱，準合式！』他在不知不覺之中，給你一種時間的規範，在無形中把沒板的打成有板，

這是處理散板最難的地方，却是他最高超卓絕的地方。

所以我們常常有這種感覺，就是聽別人唱散板，不是洒狗血，就是一道湯，是應個景兒敷衍而過，是最最乏味的地方。而余氏唱散板，却是最精彩，最痛快，也是他最見功夫最能要好的地方。就拿『洪羊洞』跟『寄子』來說罷！這兩齣戲，一齣有一齣的風格，一齣有一齣的意境，絕不含混，而在這許多句的散板之中，却又一句有一句的變化，一句有一句的精彩，沒有一句是雷同的！這當然是由於余氏的才華橫溢，纔編排得如此之不同凡響，而杭氏指揮、襯托、及尺寸之控制，其功尤不可沒。所以更覺得相輔相成，相得益彰了。

除了這些，他還能因劇情之演變，而施以適當的傢伙點兒。譬如『探母』六郎升帳的一場，由四郎出塲以至進帳，他打得是緊張熱烈，扣人心弦，而又雅靜細緻，脫盡火氣，跟余氏神妙的身手，清越的歌聲，相互的這麼一烘托，使劇情發展臻於如火如荼的境界！台下的觀衆還有個不張口結舌，如醉如狂的嗎？

杭氏對於余氏所演的任何一齣戲，都有絕大的幫助，使之生色不少。有些戲

他不但認爲得意，並且還有癮，尤其是『打棍出箱』這齣戲，他曾經說過：『余

三爺叫我打這齣戲，不給錢都行。』

　　總之，杭子和的好處，不單是表現在一句，一段，或一場而已，他能掌握住

整個一齣戲，使這一整齣戲，一氣呵成！而且是一派大方家數，不落俗套。這些

都只可意會而不可言傳，一時也說他不盡，這裏也不過是略舉其梗概而已。

春陽友會時期之余氏

余氏自倒嗓以後，就回北平休養，一直到民國七年，始終沒有搭過班演戲，祗是私下用功，埋頭苦練。有時在堂會戲中偶一出演，聽到的人就早已料到，他必有脫穎而出的一天。當時他一方面在總統府當份差使，預備嗓子萬一不能恢復，從此可以另謀出路，一方面仍舊加入春陽友會票房爲票友，用功不懈。

他因陳彥衡的介紹，就跟李直繩先生很熟；在民國二年，李氏家中有喜慶事，唱堂會戲一天，就在家中搭臺演唱，煩余氏爲戲提調。這天戲碼，除了所邀名角之外，余氏本人唱了一齣『空城計』所用的配角都是當時第一流人物，如黃潤甫的馬謖，金秀山的司馬懿，劉春喜的王平，王長林的老軍。『燕都梨園史料』這本書裏，對於這天的戲記得很詳細，不過把去王平的劉春喜，寫錯爲李順

亭。余氏在這次堂會中的演出，完全是因爲李先生平日相待甚厚，所以並不受

酬，以謝知己。經過這次的演出之後，就常常有人請他唱堂會，所以他之唱堂會

還是以這次開其端的呢！

　　當時他參加的堂會雖然很多，但是因爲這種機會祇不過是少數人可以看到，

所以外間震於他的聲名蒸蒸日上，祇是苦於能聽到他戲的機會太少，大家希望他

有一天能正式在戲臺上出演，都已經是望眼欲穿的了！

重振旗鼓時期之余氏

民國七年秋天，梅蘭芳還在朱幼芬所組裕羣社演唱的時候，余氏因爲有人特煩他加入唱兩天，所以十月十七日同十月十九日，在東安市塲吉祥園參加演出。

一天唱的是『盜宗卷』，一天是跟梅氏合演的『遊龍戲鳳』，演出的成績自然是美滿非常，觀衆因爲多年渴望，一旦實現，所以在余氏出台的時候，彩聲如雷，情形熱烈，這兩次是余氏重返舞臺的紀念之作。

第二年姚玉芙所組的喜羣社成立，余氏就正式加入演唱，經常的在新明大戲院演出，從此一舉成名，成爲曠代的宗匠。

喜羣社是民國八年一月二十五日，在北平香廠新明大戲院，頭一天開鑼，梅蘭芳唱的是『醉酒』，王鳳卿跟陳德霖合唱『寶蓮燈』，余氏跟錢金福唱『甯武

關』，觀者擁擠，盛況空前。他這齣『霸武關』，曾在宣武門外江西會館，言樂

會票友彩排的時候，和義務戲中露演過。這次是營業戲的第一次演出，觀衆因爲

他輟演多年，又知道他身體不太好，而頭一天就演這樣唱作繁重的戲，大家都很

替他擔心，沒想到他技藝之精湛，較諸以前有過之無不及，所以彩聲雷動，一致

贊許。

　以後他就逐次排演出許多好戲，如『鐵蓮花』，『生死板』，『大報仇』，

『九更天』，『戰樊城』，『太平橋』，『鍾換帶』，『泗水關』，『宮門

帶』，『打登州』，『戰宛城』，『開山府』，『南陽關』，『胭脂褶』，『黃

金台』，『盜宗卷』，『賣馬』等等，這些戲都是和他自己帶去的配角，李順

亭、錢金福、王長林諸人合演的。同時又常常同梅蘭芳、陳德霖、程繼先等合

演，『戰蒲關』，『三娘教子』，『珠簾寨』，『三擊掌』，『南天門』，『八

大鎚』等等。一年多這樣的陸續演出，聲譽日起，實至名歸，也不枉他倒嗆以後

，十年用功的苦心，總算是揚眉吐氣了。

民國八年冬天，余梅二人相繼南下，且都到了漢口，余氏原籍湖北，所以當地的人一致歡迎，每天的聽衆，滿坑滿谷。這是他倒噲以後，東山再起，而獨自掛頭牌成功的開始；並且具有衣錦還鄉的風光，可算名利雙收了。

他在去漢口之前，曾在新明大戲院，用喜羣社班底，自己挑大樑唱過一天；是跟陳德霖合演的『南天門』，前面是錢金福唱的『鐵籠山』，這是錢氏精心之作，而不常有機會演的。因爲這齣戲自從老兪毛包演過之後，差不多爲武生所專演，武淨就不便來唱了。

民國九年，自漢口載譽歸來，就跟楊小樓合組中興社，在大柵欄三慶園，或者東安市塲吉祥園演唱，所唱的戲多半是他們二人合演的，如『八大鎚』，『連營寨』，『定軍山』連『陽平關』再帶『五截山』等戲。

頭一天唱的就是『八大鎚』，由楊氏配演陸文龍，楊氏這齣戲，在從前是一

直陪着譚鑫培唱的，譚氏最初常和王楞仙演這齣戲，楞仙又名桂官，能文能武，為徐小香後第一小生人材，等到桂官死後，譚氏就許久沒有動這齣戲；後來想唱這齣戲，而沒有小生，適巧楊氏搭他的同慶社，譚氏一向看重他，就叫他陪着唱陸文龍；楊氏對於這件事，當然引爲殊榮，所以就把這個角色研究得非常到家。

這次余楊二人合演這齣戲，眞可算得是銖兩悉稱，尤其在說書一塲，雙方的白口表情，絲絲入扣，竟使觀衆忘爲演戲。這次用的旦角有尚小雲、小翠花二人，裏子老生因爲李順亭病故在漢口，就改用了飽吉祥，銅鍾花臉是裘桂仙，丑角除了王長林之外，又加了慈瑞全，慈氏也曾經爲譚氏配過戲。

民國十年，余氏又脫離了中興社，改搭了俞振庭的雙慶社。那時楊小樓跟梅蘭芳合組崇林社。余氏在雙慶社是挑大樑，所以每次都唱大軸，多半在三慶園演出；頭一天唱的是『定軍山』。至於同臺演出的，有俞振庭的武生，陪演『陽平關』，『連營寨』等戲。有尚小雲的青衣，與他合演過『打漁殺家』、『珠簾

寨』、『探母』、『汾河灣』等戲。『探母』中的蕭太后，就臨時特邀陳德霖幫忙。

到十一年間，又加入小翠花的花旦，二人合演『烏龍院』和『遊龍戲鳳』這一類的戲。如果須要正工青衣來配演『南天門』、『桑園會』、『武家坡』這一類戲，在那時尚小雲又已退出雙慶社，所以就臨時約陳德霖加入。而那個期間，黃潤卿、程豔秋、和朱琴心等，也都偶爾加入，跟他同臺演唱。那年冬天，他偕同小翠花到上海去演戲，回北平後仍入雙慶社，一直唱到民國十二年自己組班時為止。

民國十二年六月，余氏自己領導的戲班實現，名叫同慶社，在西珠市口開明大戲院演唱，頭一天也是唱『定軍山』。為什麼他總是拿這齣戲作打泡頭一天的戲呢？這裏面也有一個傳統的習慣，就是因為這齣戲，又叫『老將得勝』『一戰成功』，所以打泡頭一天演這齣戲，取個吉利的意思。北平戲園在元旦日，總貼

這齣戲或『御碑亭』。因為『御碑亭』又叫『金榜樂』，這還是科舉時代所留下來的習慣！再有『定軍山』這齣戲在黃忠的出場，是從下場門上，下場門在臺的左邊，他們迷信於左青龍右白虎之說，纔留下這個慣例。

那時開明大戲院也是一家新式建築的舞臺，地點比較新明戲院適中，所以余梅楊三人各領一個戲班，分期輪流在這個戲院演出。

同慶社中所邀旦角，有陳德霖和小翠花二人，頭一天打泡戲，陳德霖唱『戰蒲關』，小翠花唱『得意緣』。第二天小翠花唱『貴妃醉酒』，余陳二人合演『南天門』。

民國十三年，余氏又把他領導的戲班，改名為勝雲社，班中所用的角兒，大部份還是原來人馬，也還是在開明戲院出演。

民國十四年，余楊二人再度合作，班名雙勝社，在開明新明兩個戲院演唱，頭一天仍舊是二人合演的『八大鎚』。這個時候所用的青衣仍舊是陳德霖，花旦

是白牡丹，他自這個時候起改名荀慧生，余氏跟他合演的『摘纓會』，也就是這個時候排出來演的。

民國十五年，楊小樓另組忠慶社，余氏就休息了一年而沒有登台。到民國十六年，他又以勝雲社班名，率領陳德霖、小翠花等在新明戲院演出。頭一天仍舊唱的是『定軍山』；一直到那年冬天，新明戲院燬於火災，方纔輟演。

民國十七年，余氏三次與小樓合作，那時是小樓組織的永勝社，仍舊在開明戲院演唱，這次用了兩個正工青衣，一個是陳德霖，一個是王幼卿，幼卿是鳳卿的兒子，余氏跟他合演過全本『一捧雪』。

在這個時期，他多年的老配角錢金福，因為老病不能登臺。他有一次唱『空城計』，就用了郝壽臣來演馬謖。又因為沒有花旦，所以有一次唱『戰宛城』，就臨時請田桂鳳參加演出的。

這樣的唱到當年冬天為止，余氏從此就因為身體衰弱，不再作經常的演出，

祇有在堂會或義務戲中偶一演出。綜計他自倒嗓以後，重振旗鼓回到舞臺，前後

又唱了整整十年，就再度絕跡於歌場了。

義務戲中之佳作

余氏在民國初年，因為倒嗆不能出臺演戲，所以息影家園，韜光養晦。偶而參加義務或堂會戲。

在民國六年秋天，北平第一舞臺，有一場水災義務戲，余氏三天都加入演唱，所演都是他拿手傑作，頭天唱的是『打棍出箱』，第二天唱的是『陽平關』，第三天唱的是『寧武關』。當時余氏已經常常在堂會戲中演出，此次的參加義務戲，當然是準備重返歌塲的先聲。果然醞釀了一年多，方纔成為事實。在民國七年秋天，他再度獻身舞臺，海報一出，轟動九城。

民國八年一月，梨園行辦的救濟同業義務戲，他又唱了一齣『打棍出箱』，同塲有孫菊仙演的『逍遙津』。三月，第一舞臺義務戲，大軸是楊小樓、王瑤卿

的『長板坡』，余梅二人合演『打漁殺家』的倒第二。八月，又在第一舞臺有兩天的義務戲，他在頭一天裏和田桂鳳演了一齣『烏龍院』，第二天是和十三旦演的『八大鎚』，他那時已經是出人頭地，大家都括目相看，所有前輩老先生們，都願意陪他配演的。九月，又在第一舞臺唱了兩天義務戲，頭一天是『羣英會』，第二天是『盜宗卷』。

民國九年五月，東安市塲吉祥園，有義務戲兩天，他在第二天和楊小樓合演了大軸子，是『八大鎚』。

民國十一年一月，第一舞臺又辦梨園行的救濟同業義務戲。這類義務戲，當時叫作『窩窩頭戲』，差不多是每年都要舉行的。（窩窩頭是北方一種粗糲食物，貧人用來充飢的，在北平用麵粉作的食物，已經算是上品了。想來最初發起唱這類戲的時候，一定是將收入的票錢，製成窩窩頭分發給貧苦同業，所以留下這個名稱。）所有梨園行中人，因爲同行的義氣，所以沒有一次不是個個都奮勇

參加的。那天又是余梅二人合演『打漁殺家』，楊小樓、龔雲甫、王瑤卿、王

鳳卿合演『回荊州』。

民國十三年六月，第一舞臺義務戲，余氏和楊小樓演出了『定軍山』連『陽

平關』再帶『五截山』。

民國十六年四月，有一塲盛大的義務戲，仍舊是在第一舞臺舉行的。余氏仍

是唱他最得意的『打棍出箱』。楊小樓，和小翠花合演『戰宛城』。梅蘭芳演

『天女散花』。最末一齣『混元盒』金花捉妖，是楊小樓、陳德霖、梅蘭芳、尙

小雲、程豔秋、小翠花、尙和玉、郝壽臣、侯喜瑞諸人合演的，好角萃於一堂，

營業戲中絕沒有這樣精彩，所以頗值得一記。

民國十七年一月，第一舞臺舉辦的『窩窩頭戲』，戲碼也相當的有意思，是

全本的『紅鬃烈馬』，由王琴儂的『彩樓配』起，接着是陳德霖的『三擊掌』，

王幼卿的『探寒窰』，李萬春的『投軍別窰』，周瑞安的『誤卯三打』，馬連

良、朱琴心的『趕三關』，再是余氏和程豔秋的『武家坡』，荀慧生的『算軍糧』，小翠花、王鳳卿、朱素雲的銀空山，楊小樓、梅蘭芳、尚小雲、龔雲甫的『迴龍閣』『大登殿』。搭配之好，角兒之齊，可謂空前絕後，蓋世無雙，每個人都各逞其能，精采層出，使聽眾大有山陰道上接應不暇之槪。最末一齣，再有全體合演的反串『蚍蜉廟』，每個人所反串的，當然是各盡其妙，此地也不必細描，且說余氏演的朱光祖，儼然是一個『開口跳』，身段之靈活，白口之爽脆，神妙到極點。後來凡是唱老生的，遇到有反串戲的時候，總是扮這個角色，也就是按他的例子。

關於余氏一生所參加的義務戲，當然不止這幾次，因為他生性熱誠，旣重感情，又重義氣，對於公益之事向來是當仁不讓，上面所說的不過是記其大槪，遺漏的所在難免。

余氏之師友

一・伶王譚鑫培

　　余氏的老師譚鑫培，可說是沒有一個人不曉得的了。他生於道光二十七年，原籍是湖北黃陂人，自小在金奎科班坐科，學文武崑亂老生。出科之後，又拜程長庚爲師，同時搭三慶班演唱。起初的時候因爲倒嗆的原故，所以專演武生戲，如『翠屏山』跟『白水灘』等，都是他常演而又稱爲拿手的戲。自搭入三慶班以後，嗓音漸漸的恢復，纔氣演老生戲了。

　　當時北平，因爲慈禧愛好戲劇，常常傳外面的戲班，到宮裏去演唱，所有的王公大臣們，也常在家裏演唱堂會，所以聽戲之風盛行一時；因此梨園中各行的

人材輩出，像楊月樓、許蔭棠、汪桂芬、孫菊仙等，都是跟他同時的名老生。那時老生的唱法，都是學程長庚、余三勝或者張二奎，以氣足聲宏爲勝，所以悲壯有餘，但是綿邈不足。唯獨譚氏學各家所長，又採取了些青衣的腔，而加以變化，所以渾厚細膩兼而有之，聽的人耳目爲之一新，聲名傳遍全國，從此以後，唱老生的就都以他的唱法爲宗了。

他的身材瘦小，但是精神充沛，加以武工根底很深，兩個眼睛奕奕有神，所以唱起『定軍山』等戲來，儼然黃忠再世。我常常聽見父執輩們談起他在臺上的情形，不禁悠然神往。告訴我的人說得非常詳細，所以我深印腦中，如同親眼目睹的一樣。說是譚氏在『陽平關』這齣戲裏出場的時候，披蟒紮靠，揚鞭疾步，到下場門的臺口，抱着鞭子仰視那個矗出臺外掛在大纛旗上的人頭，目光尖銳，英氣逼人，能把黃忠當時的心理，表現得維妙維肖。我那時常常恨自己出生太晚，沒有能看到他的絕藝，認爲是一件憾事。

譚氏一生，自光緒五年初次到上海，一直到民國四年的最末一次，前後共計南下六次，當時海報大書伶界大王呢！民國六年閏二月二十五日，還在金魚胡同那宅堂會，演唱『洪羊洞』，不想沒到一個月就病死了。他生平祇收過兩個弟子，早年收的王月芳，沒有什麼成就。晚年纔收叔岩，而能將他的藝術流傳下來，豈不是天意嗎！

二‧生平服膺之賈洪林

從前跟譚鑫培一塊兒唱的配角，除了錢金福跟李順亭之外，還有兩個文武老生一個是劉春喜，一個就是本節所要說的賈洪林。劉春喜專替他配『空城計』裏的王平，跟『珠簾寨』裏的周德威等等。賈氏就專替他配『搜孤救孤』裏的公孫杵臼，跟『捉放曹』裏的呂伯奢等等。

賈氏小名叫『狗兒』，所以有些人不叫他名字，就叫他爲『賈狗』，也是梨

園世家。他的叔父賈麗川，也是唱老生，為前輩有名的老先生，後起許多內行都曾經向他求敎過。賈洪林年輕的時候也是嗓子很衝的，後來嗓子壞了，就偏重於做工一方面，以做派老生名重當時。

其實在前清末年，他的嗓子雖然已經不濟事了，可是還常常演唱工戲，在老俞毛包的福壽班裏唱過倒第二，如『捉放曹』裏的陳宮等等。到了民國初年間，又在俞振庭的雙慶社裏唱過大軸子，如『烏盆計』等等，全是譚派的戲。後來嗓子壞了，實在不能再拿唱工來討好聽衆，就祇好拿『九更天』這類戲來發揮所長，後來大家祇知道他的做工好，豈不知他從前也能唱，並且受譚余師徒二人所器重，尤其是余氏對他的沒有嗓子而會唱，更加的佩服。

有一天余氏問我：『你聽見過賈洪林的戲沒有？』『聽是聽過』我說：『可是我那個時候太小，聽了也不懂，所以一點兒也記不起來了，老聽見人家說他這麼好，那麼好嘞！到底好不好呀？』他手一拍桌子說：『嘿！別提有多麼好啦！

那纔是眞玩意哪！不是嗓子不行嗎？可是嘴裏總有多麼好聽啦，人家纔是眞會

唱得哪！』余氏一談到前輩老先生的玩意兒，總是興高彩烈，滔滔不絕的，所以

又繼續着說：『他陪咱老師唱的時候，嗓子巳然不行了，氣也頂不上了，可是咱

老師唱完一段，得個滿堂彩之後，等到該他接着唱了，他必得反咬過去，照樣要一

個好；你想，他嗓子既不如人家，要不是有眞能耐，能對啃（行話，以唱工互相

較量的意思。）得了嗎？你別當是我瞎說哪，我再告訴你一件事，你就知道，連

咱老師都認爲他的玩意兒不含糊哪！那時候咱老師班裏管事的，老聽見誇他好，

心裏就有點生氣，想下回派戲的時候，挑一齣他不能動的戲派給他唱，誠心想

讓他栽個跟斗。後來給老師知道了，就把這個管事的叫來，罵了一頓說：『人家

吃虧的是沒有嗓子，塲上的玩意兒那點不好！他要是再有了嗓子，連我都未必是

他的個兒（北平俗語，就是未必比得上的意思。），你們還是給我乖乖的學戲

吧！別胡出主意來損人不利巳啦。』咱老師都這麼說，你想還錯得了嗎？我學兩

段他的唱給你聽聽，你就知道了。」他說完就唱起來了。

余氏那天一共唱了兩段，一段是『下河東』裏的四句二簧搖板，詞是『隨王駕來顧王與，食王爵祿報王恩，兵權落在奸賊手，得自閒來且自清。』還有一段是『回荊州』裏的六句西皮搖板，詞是『聽說劉備要逃走，都督苦苦作對頭，事須要留寬厚，事後方知是計謀，將身來在寶帳口，再與都督說從頭。』

余氏那天正在生病，嗓啞氣促，但是這兩段的氣口非常之好，而韻味蒼勁之至，莫怪余氏說他會唱，由這兩段看來，賈氏確是善於運用氣口來補救嗓子的不足了。余氏唱完了又說：『這也就是個大概齊，你還沒瞧見他在臺上的玩意兒哪！又火爆又好看，還都不離規矩，真沒法跟人家比。』

余氏這番話可算推崇備至，可是最末這句絕對是過於謙遜，因為他是最能探取別人的長處，而加以改進的；他對賈氏既然如此的佩服，況且在看譚氏戲的時候，同時也看到他的戲不少，所以身上臉上學他的地方，一定也不少。不過我敢

肯定的說，經他學來一定比原來的更好，不像後來有些人拿學賈洪林來作標榜，

而表現出來，却村俗不堪呢！

賈氏在民國六年，跟譚氏先後故世，死的時候祇有四十四歲，以這樣一個人

材而故世得這樣早，實在令人可惜。

三・魏鐵珊

余氏的成功，除了在種種方面自己用心而外，也還使着許多良師益友來幫助

他，他一生所結交的朋友，各種人材都有，尤以飽學之士爲最多，所以無形之

中，對他有很大的幫助和益處。在這許多人當中，最爲他所佩服而心折的，就是

魏鐵珊先生。

魏氏名戫，原籍浙江山陰，一直寄居在北方，晚年常住天津，素來喜歡跟梨

園界中人結交，人家都稱他爲魏三爺。他寫的字是學六朝碑版，功夫很深，人家

如有碑誌，時常請他書丹，所以他的墨跡石刻很多。老生中除了余氏之外，王鳳卿、時慧寶都跟他交好。時慧寶所寫的字體就是學他的筆法。余氏的精於書法，也不無受他的影響。

魏氏不但學問好字寫得好，更精於音韻之學，梨園行中在音韻上得他益處的祇有余氏一人，因為他本來就喜歡戲劇，對於譚氏的戲更為熟悉，但是每有覺得不妥當的地方，就替余氏矯正過來。二人相處得很長久，常常聚在一起，把每一齣戲裏的詞句，一個字一個字的討論，務必要使每一個字，都協於音律。而且更改的地方，都是經過一番推敲的，必定要使唱的時候鏗鏘動聽，唸的時候也是字字平順。所以余氏所唱的都是字正腔圓，不像其他的人那樣削足就屨，祇顧着字不倒，而唱出怪腔怪調來，或者根本連字音都不正確。

魏氏是當代的文豪，誨人不倦，而余氏虛懷若谷，能加以接受，可見他的成名絕對不是偶然的了。後來魏氏身故之後，他還送了奠儀一千元，余氏這樣的高

義可風，着實令人敬佩不置。

四・張伯駒

張伯駒，河南項城人，爲民初河南督軍張鎮芳之子，學問湛深，精通音韻，嗜古成癖，酷愛收藏書畫，遇見有精品，必定出高價收買，雖然典屋鬻地也是在所不計。爲人風雅但是生性有些孤傲，外貌落落寡合，所以跟他不熟的人，望之生畏而不敢親近。其實他是名士派，不慣作普通的週旋而已。我因爲他如此，所以叫他『張大怪』，他也不以爲忤。

他跟余氏結交之初，對戲劇完全是門外漢，大概連西皮二簧都分不清楚，所以開蒙就是余氏。他跟余氏交遊有二十年之久，對於文武崑亂，都下過相當深的功夫，會的戲也相當的多。因爲他生性沉默寡言，每次到余家去，如果不學戲，就在烟舖上一躺，像徐庶入曹營一樣的一言不發，別人也都知道他的脾氣，

所以也不多同他交談或寒喧，由他閉目屏息的躺在一旁，聽別人的談笑，或者余

氏調嗓說戲，受這樣薰陶日子一多，加上耳濡目染，所以唱出來，很有幾分是

處；雖然因爲天生嗓音的關係，不能運用自如，但是在余派票友中，當然是老前

輩了。所以我常說，無論伯駒唱的工尺，是否跟叔岩所唱的有些出入，總之一開

口就是余氏的韻味，是無可諱言的。

他的父親跟先伯亦郊公，爲金蘭之交，他又跟我是有同好，兩代世交，極爲

莫逆；抗戰期前，我每次到北平，他一定邀我同幾位友好，一同彩排，以表示歡

迎；後來他到上海，我也是一定要陪他宴遊彩排的，十年之間，無形之中，成爲

例行的公事了。因此我又想起一椿笑話，有一次他到上海，我帶他去看上海某名

角的『四郎探母』，他一聽之下，馬上離座就朝外走，口中還喃喃有辭，我急忙

跟上，問他什麼事？他不脫鄉音的說：『前後門上鎖，放火燒。』我被他說得一

楞，就問他：『幹什麼呀？』『連唱戲的帶聽戲的，一齊給我燒。』他氣鼓鼓的

說。我聽了不禁啞然失笑。又有一次，我們一同在聽譚富英的『羣英會』，那個去孔明的裏子老生，在臺上大耍花腔，他就跑到臺口，一面用手指着一面就罵：『你不是東西。』罵完回頭就走，弄得臺上臺下的人都爲之愕然。這種舉動，當然不足爲法，但是足以證明他是如何的愛護戲劇，而痛恨破壞規矩的人了。

余氏之弟子

一‧孟小冬

民國二十七年十月二十一日，孟小冬拜余氏爲師。這是余氏的藝術得有傳人，而足以紀念的日子。

孟氏在還沒有列入余氏門牆之前，已經是名聞南北，震動整個梨園的了。他那時的嗓音非常之動聽，做工相當的細到，大家都已認爲絕非池中物。這當然因爲他本是梨園世家，學有根底的緣故，但也是他天資聰穎，鑒別力強之故。他一向對於余氏的藝術傾倒萬分，加上他好學不倦，所以祇要聽說任何那一個人，對於譚氏或余氏的藝術，祇要有一知半解的，他是無不卑辭厚禮，請敎殆遍，一

如當時余氏學藝的情形一樣。像對陳彥衡、王君直、孫老元等，他都曾不厭其詳的請敎過。早期並且用孫老元爲琴師，以收烘托之功，達七八年之久。

孟氏之學戲，與旁人迥然不同，他完全是基於崇拜藝術，名利二字在所不計。因爲在未拜余氏爲師之先，他已頗著聲譽，每一露演，座無隙地。而他在經楊梧山先生介紹投入余門之後，毅然放棄舞臺生活，專心學藝。把這樣一個大好的賺錢機會，棄如敝屣，眞是能人所不能。足證他對師藝之敬仰，志趣之高超，確乎不同凡俗的了。

曾記得在他未曾拜師的兩三年前，我因事去北平，有一天到余家閒談，適巧名小生馮蕙林也到余家來，代上海一位票友請求拜師。余氏當時就一口回絕，因爲他那時已經明白，要傳授一個弟子，必須要選擇良材，一切條件具備，否則是白白費盡心力，徒勞無功的。等馮氏走後，他就對我說，在他心目中，內外兩行，一切條件接近他的戲路，如果經他指點能接受他的傳授，而可以學得成功

的，就祇有孟某一人而已。其餘的人，他就是肯教，也是白糟塌時候。那個時候，他們師生二人尚未見面，離拜師時期，還有兩三年之久，而他已認定，祇有這麼一個人可以傳他的衣鉢。觀乎孟氏今日的成就，真可算是巨眼識英雄了。

孟氏自投入範秀軒爲弟子，每日到余家用功，寒暑無間。余氏嗜烟，所以說戲總要到子夜之後，遇着老師與緻好，身體好的時候，就多說一點；如果這天精神欠佳，就停止講授。余氏身弱多病，常常不能敎戲，但是他仍舊每天的去，而從不間斷；這種百折不撓的精神，不畏艱辛的毅力，真同程門立雪一樣。所以後來爲老師所契重，竭力造就，卒底於成。

他在學戲期間，除老師允許，認爲可以出而問世者外，絕不輕易登臺露演；他這種敬師尊藝的行爲，爲人人所稱道而贊許的。因此世人對於欣賞他藝術的機會太少，尤其是我遠在上海難得回平，所以更是望梅止渴機會難得了。除了

民國三十六年，杜月笙先生六十大慶，在上海中國大戲院，連演二夜，轟動一

時，名聞全國的『搜孤救孤』——那時我在台灣得到消息，連夜搭機飛回上海，纔得親聞妙奏——此外僅從短波無線電中，聽到過『捉放曹』同『御碑亭』二劇。而『搜孤救孤』一戲之佳腔疊出，聲容並茂，現在已是家弦戶誦，所以無須再為曉舌。至於我所收聽到的『捉放曹』，和『御碑亭』兩齣戲，余氏而後，真是此曲衹應天上有，人間那得幾回聞矣。我又因久已沒有聽到余氏之戲，忽然聽到他得意弟子傳神之作，所以倍覺興奮，並且請友人用錄音機把它收下來，幾次三番，聽之又聽；覺得他真能把老師的藝術，傳神阿堵，絲毫不差。想天下有多少學余派的人，費盡心力，還是不得其門。而孟氏以一弱女子，得受親炙，登堂入室，真是難能可貴！

　　後來余氏病勢日深，到德國醫院割治，孟氏幫同余氏家人，侍奉湯藥，衣不解帶者凡一月有餘。後來出院回家調養的時候，余氏覺得他這種敬師之誠，情逾骨肉，為之感動；更因為自己知道，經此一塲大病後，將永無登臺的希望，為了

不使絕技失傳，所以就加緊的教授，有時甚至不顧病痛，還要比劃身段給他看。

每授一戲，舉凡唱腔白口，身段眼神，無不仔細講解，先後約數十餘齣。一直到

民國三十二年，余氏病故，前後五易寒暑，以孟氏之天資及根底，加之苦心揣

摩，專心致力於藝術，並且得到余氏親授時間如此的長久，焉得而不成為余氏藝

術的繼承人呢！

孟氏自嬪杜月笙先生後，就未對外演出，偶有雅集，也不過是小試歌聲，咳

吐珠璣，名貴已極。嗣杜先生逝世，就屏絕劇事，出演更難想望，幸去年趙培

鑫、錢培榮、吳必璋三位先生，拜孟氏為師，孟氏也一本余氏的教授精神，循循

善誘，三位弟子也勤奮好學，余氏的絕藝，或能因此再傳，而發揚光大，則孟氏

之功偉矣。

二·李少春

李少春拜余氏爲師，是民國二十七年十月十九日，在北平前門外煤市街泰豐樓內正式列入門牆，頭一齣給說的就是『戰太平』；學成之後，就在同年十二月三日，在西長安街新新戲院上演。

李氏是李桂春的兒子，生長在南方。那年初到北平，尚未拜師之前，在新新戲院演出過一次，文武雙齣的『打鼓罵曹』和『夜戰馬超』；這兩齣戲，一齣是唱做繁重，一齣是開打激烈，以這種文武不擋，唱做全材來宣傳，眞可以炫耀一時。

自那次露演這齣『戰太平』，內外行各界，對於他這種力爭上流的表現，無不存着一種另眼相看的心理。而余氏自然更覺得付託有人，期望甚殷，很有叫高徒替名師露一下之意。這齣戲唱完之後，果然是口碑載道，卽余氏亦點頭示可。可惜沒有多久，他就到關外去演唱，再回北平就跟師門漸疎。這是什麼緣故呢？當初照余氏之意，改正期內，最好不唱，如不能不唱，則最低限度，不要動猴戲，恐怕唱慣了猴戲，身上要受影響。而少春之父又有另一種想法，少春限於環境，

就難遵師命了。

他天份本來很高，而個頭、嗓子、扮相、及武功底子，都夠標準，又當年富力强之期，真是頭等材料，必可大成，何以成就止此呢？原因有二，（一）是因爲家累太重，不能安心學藝，同時既要出臺演戲，又要每日用功，也實在是來不及。何況余氏的藝術，已臻絕頂，要學的話，非把以前學的澈底放棄，細心揣摩，不能見功。李氏環境既不允許這樣的做，又因爲他一向是跑慣碼頭，即使偶爾回平，也不能常住北平；向老師請益也學不了多少，如此的一曝十寒，成就當然不能盡如理想。（二）是他的拜師，或者根本沒有存着『盡棄其所學而學焉』的心理，祇想磕個頭，學得一點大概，列名弟子，也就滿足。還有一點最要緊的，就是他本身不迷這個，與其聰明而不迷，還不如不聰明。總之他那個時候年紀太輕，看事太易；余氏的藝術是如何的博大精深，在余氏個人是千錘百鍊，一生心血的結晶，若能一蹴而幾，也就不成其爲余派了。

李氏的唱工，就他灌的唱片『戰太平』來說，確實是余氏給說的。這就是說，腔的方面工尺全對，不過細辨一下，韻味索然，這是他在嘴裏的勁頭，字音之吞吐，和行腔的尺寸不對，所以就使人覺得似是而非，聽不出余派的韻味來了。

至於臺上所表演的，如『定軍山』和『打漁殺家』，也的確經過余氏指點，但是演來精彩毫無，好像滿不是那麼回事，甚而至於使人懷疑不是余派！其實這幾齣戲，他演出的路子地方，都沒有錯，而所以不能使人滿足者，也就和唱工一樣，在勁頭尺寸上不合式，就沒法兒表現出余派的優點來了。

可惜他不能領略此中奧妙，雖遇名師，而成就也不過如此，簡直如入寶山而空回，真是非常可嘆而又可惜的！所以學玩意兒，要是沒有『鑒別力』跟『入迷』兩個條件，任憑自己天資如何高超，遇見何等名師，想學到登峰造極，終歸是戞戞乎其難哉。假使別人學得像他這樣程度，已很能令人滿意，以少春的天賦和機

會，而成就止此，實難敎人滿意。前面並非故作貶詞，實在是愛之深，卽不覺期之嚴矣。

譚富英、陳少霖、賈大元問藝之種種

世界上任何高深的學問和精湛的藝術，如果要想研究學習，必定要有天份、有耐心、有毅力，否則是絕對不會成功。

中國戲劇是一種專門的藝術，其中所含的學問同技術是非常的深奧，所以學的人必須要，（一）天資聰穎可以心領神會。（二）虛心研究不怕艱難困苦。此外還要看最初所學的基礎是好是壞，後來成就的程度是高是低，以及成見是否太深，積習是否難改，纔可以作更深一層的進修。就譬如小學生怎麼能入大學，中學生怎麼能進研究院呢？如果上面所說的幾項條件都齊備了，然後去向高明的先生請教，祗要一經指點，就可以舉一反三的接受先生所教，作先生的為愛才起見，當然是越教越高興，慢慢的自有成功的一天。否則，作先生的是白費了許多

心力，消耗了許多時間，而在作學生的是仰之彌高鑽之彌堅，漸漸的望而却步，就祇好中途而廢了。

余氏當年向譚鑫培學戲的時候，可算是費盡心血，歷盡艱辛，所以他的收獲和成就，當然是學譚中的第一人了。後來再加上他自己數十年的研究，精益求精，所以他的藝術超越一切，沒有人可以跟他比擬的了。因此仰慕他的人很多，都想得他指授，作更進一步的研求。

在譚富英出科享名之後，就有人向余氏提起他來說：『他在富連成科班裏坐過科用過功，扮像既好，嗓子又好，所唱的也都是譚派戲，祇可惜他年紀太小，沒有趕上受他祖父的親口傳授，你不如敎他幾齣戲，豈不是把你在譚氏門中所得到的，仍舊還給他們；就跟你先生在余家門中所學的，又被你學回來一樣嗎？這樣的互相流傳下去，（一）可以把這樣偉大的藝術連續下去，（二）也可以算是你報答師恩，並且也是一段梨園佳話！』這篇話說得是婉轉得體，娓娓動聽，余

氏也覺得很有道理，所以就答應叫他來試試看。

有一天富英就到余家去，說起想學『戰太平』這齣戲，余氏也很高興，就拿起一個鷄毛撣子來，作爲是馬鞭，說出頭場花雲回府時的一段，——就是花雲唸過一聲『回府』之後，挑簾出來，脚底跟着『水底魚』的鑼鼓點兒，走到臺口勒住馬，見着兩位夫人，然後轉身下馬——他把這個從出場到勒馬的身段和脚步，詳詳細細做了一遍給富英看，然後叫他學着樣子做，一遍當然是沒有法子會，所以就再做給他看。如此的總做了有十遍以上，當時富英做來雖然已經略具規模，但是還不能盡如他的意；在這個時間，余氏已經是累得不得了，而富英也是非常的累，幸而陳氏夫人在旁解圍說：『今天大夥兒都累了，歇一會兒！明天再慢慢的練吧！』大家也就此停止。而富英自經過這一次之後，也就知難而退了。

再有陳少霖，他是『老夫子』的兒子，也就是余氏原配陳氏夫人的弟弟，同余氏誼屬郎舅，以這種關係來向他學戲，他看在當初岳丈之愛護他，後來陳氏夫

人的幫助他，那能有不盡心教導的道理！他一共教過陳氏兩齣戲，一齣是『一棒雪』，從『搜盃』起，到『審頭』為止。一齣是崑腔『寧武關』。這兩齣戲都是余氏得意傑作，既細膩而又繁難；陳氏學來學去總是學不好，余氏對於他又是期望過切，所以教起來一點也不肯苟且，有時性急起來，甚而至於忘了跟他是郎舅，還以為是自己弟兄呢！就毫不容情要打他，於是陳氏也就視為畏途，慢慢的就不敢向他學了。

此外還有貫大元，此人資格相當的老，根底也很深。我曾經看見過他演『戰長沙』，手執大刀翻一個搶背，很輕巧玲瓏，確是不易。他平生的願望也是想向余氏學戲。適巧他的琴師陳某，有時在李佩卿告假的時候，去作李氏的替工為叔岩調嗓子。貫氏就託他向余氏請求，可否教他點玩意兒。幾次三番的去說項，余氏覺得他很誠意，也就無可無不可的答應了。有一天貫氏專誠到余氏家去學這齣著名的『寧武關』，余氏祇比劃了頭一場，他就明白這不是輕易學得會的，就放

棄野心不再去學了。

　　總之這三人還都不是初學乍練的，但是因爲有的怕艱辛不能長期學習，有的資格稍淺不能完全領略，所以都半途而廢。並不是敎不嚴，也不是學不勤，實在是余氏的藝術太高深，要不是條件俱備，學起來的確是相當艱難的。

余劇鱗爪

一・叫天指授之太平橋

民國八年三月八日，新明戲院喜羣社夜戲，余氏唱的那齣『太平橋』，外面都知道是譚鑫培所親自傳授的，但是誰也不能曉得，他學這齣戲有着十二分的難言之隱呢！

他的拜譚氏為師，在事前已經費盡九牛二虎之力，譚氏素來自視甚高，身懷絕技而不肯輕易傳人。這也是從前梨園行中一種牢不可破的惡習，所以梨園行中有一句成語，就是『寧給一文錢，不指一條路』，在一條明路都不肯指示的心理之下，那裏肯隨便收一個徒弟呢？所以他能列入譚氏門牆，是費盡許多心機，用

過許多情面，從各方面促成，纔能實現的。這也是他自己求知心切，力爭上游，總算他有志者事竟成，纔達到目的。既然名義上拜了老師，他當然也就常常到譚氏英秀堂去，盡弟子禮；但是每次見面，所談的都是些泛泛的話，譚氏也從沒有提到什麼特別的訣竅。他那時是求學心盛，急不可待，所以就將家中祖傳的一件古董，是一個『古月軒』的鼻烟壺，拿出來孝敬了老師。譚氏素來喜歡聞鼻烟，自然對於鼻烟壺也是十分喜愛。這個『古月軒』的鼻烟壺，是叔岩唯一的傳家之寶，他爲了藝術，也祇好把它割捨了。譚氏看見當然很高興，並且也明白他的意思，就自動的要給他說一齣戲，他一聽這話心中十分痛快，總算這份禮物有了效果，然對於鼻烟壺也是十分喜愛。這份心也沒有白用。

譚氏那次給他說的就是這齣『太平橋』，那時這齣戲已不大有人唱，而淪爲開塲的前三齣了；不過總算是武老生的正工戲，況且有唱有打，身段把子都不少，對他是有一學的價值。祇可惜是譚氏的敎戲方式，並不是從頭至尾仔細的講

解，衹不過是躺在烟舖上，用烟籤子比劃了幾下把子，及如何上場如何下場，何時在大邊，何時歸小邊，內行所謂『說說地方』而已。第二天他又到譚家去了，譚氏就問他：『這齣戲全會了嗎？』當時眞叫他無法回答，試想就看見先生用烟籤子略一比劃，就要把一整齣全盤領略到家，縱使他有絕頂的聰明，也是不易辦到的。那時他的窘態，眞可算是啼笑皆非了。後來余氏也會在烟舖上，用烟籤子比劃把子，像打快槍的『么二三』等等，這也是從老師處學來的了。

二·合情合理之打漁殺家

余氏自從加入喜羣社以後，他跟梅蘭芳在當時北平的堂會中，就時常的合作演出，而以『打漁殺家』和『遊龍戲鳳』這兩齣戲的次數爲最多，並且最受歡迎，使人百觀不厭。所以辦堂會的戲提調們，每次都是不加思索的，煩他們演這兩齣戲。他們二人對這兩齣戲，也是互相仔細的研究，經過多次的排演，就愈演

愈精彩了。因此上得臺去，相得益彰，有許多精細的地方，是任何人所夢想不到的，真是前無古人後無來者的藝術結晶品。

譬如『打漁殺家』的頭一塲，蕭恩拿着槳在前頭，表示是站在船頭，桂英搖着櫓在後面，表示是立在船梢，二人中間的距離是保持着一定的尺寸，真能形容出是一葉小舟。而且到了跑圓塲的時候，二人亦步亦趨，始終維持着原來的距離，不像普通的兩個角兒，唱這齣戲的時候，在這一塲裏，二人中間的距離，有時遠有時近，好像那只船一會兒長一會兒短似的，真是既滑稽而又荒唐。這種地方就是他們二人仔細的地方，雖然是別人所最不經心的，也絕不肯忽略，而且二人的功夫也相等，所以纔能做到這樣境界。

他們二人在這一塲裏，還有其他很多作工和身段，如行船撒網，揚帆拉索等等，雖然沒有像現在舞臺上的有佈景來陪襯，但是看上去完全是一幅漁家樂圖。

真是抽象的中國戲劇，代表之作了。後來桂英告訴蕭恩，岸上有人吲他，余氏在

此處，站起身來，舉起右手好像是遮着陽光的樣子，凝神遠矚，那時眼神身段之美，無以復加，形容一個年邁漁夫，老眼昏花，從船頭望到岸上的神氣，不能再像。旁人就是完全照他的樣子一樣作法，也無法跟他相比。又在唸『兒問的就是他？兒啊！』時的身段，普通的總是老生和青衣二人用右手互相一磕，再挪窩。（行話變更地位的意思。）而余氏是左手擄髯口，右手使通條過去再拉開。這樣做法也比普通的，既順當而又合理。因為父女二人又不是打架，用這一磕，實在是太無意義了。余氏在唱『猛抬頭見紅日墜落西下』一句時，字字有力，尤以『抬』字之加重而微微的往上一滑，再把『頭』字後面的『哇呀』兩個音，唱眞切了，要比普通一般人所唱的，顯得分外氣足聲宏了。

第二場所唱『昨夜晚吃酒醉和衣而臥』一段，是全戲中最精彩的一段唱，余氏唱來，動聽之至，他在長城唱片公司，灌了一張唱片，所以不用我來多所描寫，譚鑫培在百代公司，也灌過這樣一張唱片，兩相比較，雖然蕭規曹隨，但是

細膩不少。

至於『殺家』的一場，蕭恩跟敎師要打一套單刀對槍，名叫『鎖喉』，要是平常用一個普通的旦角，桂英並不打套子，祇不過比劃兩下，也就算了。有一次余梅二人合演這齣戲，梅氏不能不打兩下以顯身手，所以他就把這套『鎖喉』給打了。等到余氏知道，勢不能重複的再用這一套，所以臨時改打了『皮桿子』，從此以後要是跟梅氏合演，就總是按照這一次的路子。不過要是跟別的旦角唱的時候，他仍舊是打『鎖喉』的。等到後來王長林年老，腿脚不方便，余氏爲遷就他起見，就一直的改打『皮桿子』了。因爲這套打法，小花臉較爲省事，而且不用常擲地方，這樣可以免得王長林吃力，這完全是他體恤王氏，所以也就留下來這兩套隨便擇用的例子。

三・審頭刺湯之特點

『審頭刺湯』這齣戲，老生唱工不多，又因為大半齣都是坐在公案上，所以身段也是寥寥無幾，全戲主要在臉上及道白上見功夫。

余氏在這齣戲中的唸做，跟他其餘唱工多身段多的戲一樣精彩，因此雖然是這樣一齣短短的戲，也照樣可以使人看得出神，過癮之至。這齣戲在唱的方面，祗有兩句搖板，四句四平調，而余氏唱來，把這寥寥幾句，唱得鏗鏘合律，妙到毫端。至於他的道白，更是不同凡響，每一個字都有分量，絕不輕易放過，跟他的唱腔一樣的抑揚頓挫，疾徐如意，都是到了同樣的化境。

一般人都祗知道研究唱工，而忽略了道白，但求唱的方面過得去，對道白也就不求甚解，內行有這麼一句話，『千斤話白四兩唱』，意思就是說，話白比唱難得多。唱起來容易悅耳，唸起來難於動聽。余氏在音韻上詳加研究，吞吐上用過苦工，對唱上是一個字一個字的推敲，務使高低四聲，全得其用。對唸上也是一個字一個字的琢磨，以求輕重緩急，盡得其宜。兩方面下的是同等樣的功夫，所

以也就得到了同等樣的成功。他常常說，學戲的人每天調嗓，固然是必須的，但是唸大段的白口，也是一樣的重要。如果能把『審頭』這齣戲的白口，唸來高低相宜，婉轉自如，嘴上自然長功夫，對於唱的一方面也會增加功效。這真是至理明言。

至於這齣戲，叔岩在做的一方面是以神情見長。把陸炳的嫉惡如仇，而又不能不委曲求全，來解決這件公案，同時又要成全雪豔殺賊報仇的心願，這幾種心理，刻劃入微。余氏之能抓着每個劇中人的個性，真是見所未見，聞所未聞。

余氏在這齣戲裏還有一個特點，與旁人不同，足爲此戲生色不少。就是在『審頭』一場之中，將要監斬人頭的時候，出桌披斗篷，走到下場門臺口，轉身由上場門下。就在這下場的幾步中，在旁人都是兩手緊握斗篷，把身體裹成像一根棍似的，以致台步呆板，毫沒有搖曳生姿的樣子，其難看無比。而余氏就兩手端玉帶，不但不抓緊斗篷，反而聽他隨風飄動，那時的臺步是不徐不疾，恰到好

處，而斗篷的下擺，微微飄起，就彷彿像一口鐘的邊緣一樣，瀟洒大方，美觀已極，顯得高視闊步，飄飄欲仙。內行所謂『背影上都有戲』，余氏可謂做到家了。這一手完全在臺步尺寸之快慢，跟靴底落地時的輕重，勁頭對了，纔顯得出這種瀟洒飄逸之姿。就憑這個下塲的幾步路，他是每次必得個滿堂彩。這種地方，旁人與他相較，眞是有霄壤之別了。

有一年家嚴在北平彩排了一臺戲，唱的是『老黃請醫』跟『審頭刺湯』雙齣。那天余氏也在聽戲，戲完之後，就隨他一同回家吃宵夜，同時請他批評這天的戲。他於是乎就說：『您的「老黃請醫」，可算是獨步一時，連內行都趕不上您，可是演起方巾丑來，功夫還欠一點。』家嚴就問他：『那麼你告訴我，這裏頭有什麼門道呢？』他就說：『方巾丑是代表一種文人無行的人，並不是胸無點墨的小人，所以在卑鄙之中，要帶點文雅之氣，像湯勤這個角兒，他是清客一流的人物，雖然居心不正，但究竟是斯文中人，所以各種身段跟神氣，跟旁的小花

臉不同，好些都是從崑腔裏來的。」他一方面嘴裏在說，一方面就拿起一把扇子做起來了。他們是談得津津有味，我是漠不關心，就漫步走到玻璃櫃前，仔細欣賞他所收藏的磁器和鼻烟壺等。他就叫我：『喂……你也看着點兒呀！』「這是小花臉的玩意兒，」我回答他：『我看他幹什麼呀？』他說：『你不是想學「打棍出箱」嗎？在「問樵」的一場，唸「待我嚇他一嚇」的時候，那個身段不就是從小花臉身上搬過來的嗎？』我想他這話有理，就注意他所作的身段來了。祗見他完全脫骨換胎，活畫出一個文人無恥的樣子。我方纔明白，戲中的玩意兒，全可以觸類旁通。而余氏對於各種角色，無不研究到家，對於任何一點，全要探本尋源，求其出處，如此做戲，焉能不左右逢源，得心應手呢？

四·沙橋餞別之灌片

余氏所灌唱片中有『沙橋餞別』一段，這齣戲是演唐三藏辭朝，到西天去取

經的故事。戲中是三藏為主角，由老旦應工，所以龔雲甫生前常演這齣戲，而老生反是配角，因此余氏在臺上從沒有演過，祇不過是在家調嗓子的時候，常唱這齣戲裏的這段『提龍筆』。後來經余氏將此段灌入唱片，立刻就成了家弦戶誦，現在凡是學余派的人，差不多全會這一段，而以余氏的唱法為圭臬了。

余氏在沒有灌這張唱片以前，他唱起來詞句腔調完全是照老路子，在『孤賜你四童兒』半句中間，沒有別的詞，接着就是『好把箱挑』。『到西天取了經卽便還朝』這一句也沒有長腔的。就是這樣的一段唱，他也是經過歷年多次的修改增進，使牠臻於完善的。

每天余家座上客中，有一位老票友李適可先生，他跟余氏是至好，並且二人同有養鴿子的嗜好，他們朝夕相處，所以李氏對於唱也很有心得。後來南下在農商銀行任職的時候，在南京灌了這段『提龍筆』的唱片。其中的詞句跟余氏從前所唱的已經略有不同，在『孤賜你四童兒』之後，加了『鞍前馬後』四個字，再

接唱『好挑箱挑』。這大概是最初步經過余氏增修的。

隔了幾年，余氏灌唱片，也灌了這麼一張。唱得比從前更加盡美盡善，並且

在『鞍前馬後』下面，又加了『涉水登山』四個字，這一種的詞句唱法，就是現

在為人人所熟悉而所學的。祇此一端就可以證明他是時刻用心，隨意改進，而並

不是故作驚奇，實在是經他這樣一潤色，對於句法音韻方面，都比原來的完美得

多。所以戲在人唱，任何一齣稀鬆平常的戲，或任何一段平淡無奇的唱，祇要一

經好角的研究和提倡，立刻就可以化朽腐為神奇了。

余氏灌過這張唱片，中間還有一個小小的曲折。就是他在最初灌的時候，唱

的是『孤賜你藏經香僧衣僧帽』，這個『藏』字是讀作去聲，而係西藏的藏，因

為西藏出有名香，這個『香』字應當是團字。等到灌好之後，他自己一聽，覺得

不太滿意，就要求唱片公司重新再灌過。他第二次再灌的，就是把『藏經香』

三個字，改為『藏經箱』。　這次的『藏』字是讀作陽平聲，如同收藏的藏字一

樣唸法，『箱』字應當是尖字。前後兩次所灌的，在字音上有這樣一個小小的差別。

現在學余派的人日見增多，大家都是極端愛好他的藝術，所以祇要有幾個有同好的人聚在一起，就要互相討論研究余氏的詞句和唱法。甚而至於爲了一個字，或者一個腔，而爭執起來。譬如這段『提龍筆』，現在就有兩種唱法的人，一種是唱『藏經香』的，還有一種是唱『藏經箱』的，這兩種唱法的人，如果遇在一起，就要爲這三個字各執己見，爭論得面紅耳赤。據我看來，這兩種唱法其實是都成立的，並且都出自余氏，祇不過有前後之分而已。況且也可能這家唱片公司把先後兩次所灌的，都在發行，所以學他的人除了各有師承之外，所摹倣的唱片不同，也未可知。

所以愛好戲劇的人必須知道，好角兒是沒有一天不在研究，精益求精的，他們的藝術是永遠在進步，早年跟中年不同，中年同老年又各異，當然功夫是愈久

愈深，韻味是越來越厚，祇要學的人能分辨優劣，又何必要膠柱鼓瑟呢！

五・洗浮山及其武功

『洗浮山』這齣戲是取材施公案的，戲中的主角叫賀天保。賀天保是四霸天之一，跟濮天鵬、武天虬、黃天霸三人是結拜弟兄。他是老大哥，所以在戲中是武老生應工，濮武二人是花臉應工，黃天霸是武生應工。

『洗浮山』這齣戲中的情節，是關於賀天保歸天的一段故事。這裏面有唱有打，是武老生很吃重的一齣戲。在幾十年前，北平戲院中常常貼演這齣戲，而後來因為漸漸的沒有人演唱，把大好的一齣戲，就束之高閣了。

本書前面有余氏扮賀天保的戲照一張，身穿黑箭衣，頭戴羅帽，背插雙刀，手執馬鞭，這一個亮相的姿勢，美妙到極點，身上臉上，無一處不帶戲，真是叫人越看越愛看。在余氏沒有照這張像片以前，可以說已經很少人知道這齣戲了。

等到余氏用這個姿勢，照了這張像片之後，大家纔對於這齣戲，引起了興趣而加以注意。余氏自小就勤於練功，所以武功的根底很深，在這齣戲裏的雙刀花，可算一絕。還有那場盪馬，全是腰腿上的功夫，既邊式而又大方。余氏曾經把這齣戲前半齣的盪馬跟耍刀，教給李少春，但是後半齣就擱下沒有繼續的教會他。少春雖然祇學會了這點玩意兒，而在臺上露演此戲的時候，前半齣的盪馬以及舞刀，都可以看得出確有指授，不同凡響。少春的武功底子不壞，此戲經常的演出，頗足自豪。由此可見，余氏的藝術眞是博大精深，任何人祇要學會了一兩手，也就可以壓倒儕輩了。

提起余氏武功的底子，跟把子的純熟，我又想起一段往事，就可以知道他武藝是如何的精深了。有一年我到北平，免不了又定做了許多行頭和刀槍把子。有一天正在同余氏吃飯的時候，他介紹給我的『把子許』（北平著名做刀槍把子的人。）把我所定的大刀送來，余氏看見順手就拿過來，站在他所坐椅子後面，跟

沿牆擺着的大玻璃櫃之間，那祇不過是一塊很狹窄的地方，而他迴轉週旋的要了幾個大刀花，看他毫不費力，也不礙事。誰知等到他要完了，我把刀接過來，也想耍他兩下時，纔發覺地方窄小，而不能週轉自如了，因此不由得不從心裏佩服他的武藝湛深了。

我曾經聽見過嫻於武術的人說：『拳打臥牛之地』。這就是說，祇要牛能臥得下的地方，就可以打一套拳。那麼在這樣一個狹窄的地方要大刀花，當然也是同一個道理。這種功夫是必須要日子練得久了，身心眼手四者合而爲一，纔能辦得到，等到有了這樣的功夫再上臺奏技，當然處處都有準尺寸準地方的了。更可見余氏是天才功力都到了絕頂，有天才然後能領悟，有功夫然後能出神入化。現在學戲的人，天分如何，那是無法勉强的，但是如果在功夫上，能像余氏當年那樣的痛下苦工，也未始不能有所成就。

六‧出神入化之打棍出箱

民國二十六年，北平有場義務戲彷彿記得是湖北同鄉會，為救濟湖北水災而辦的，余氏為桑梓的關係，當然義不容辭。原來計劃唱『定軍山』，因為這齣戲比較普遍，而為一般人所欣賞。因此把大刀拿出來，預備在家先練習幾天，他那時已享大名，不肯隨便上臺，況已多年不唱，也要預先練習，以試身手。後來還是覺得身體太弱，腰部痠痛，恐怕不能耐勞，所以就改唱『打棍出箱』。其實這齣戲，自『問樵』唱起，至『出箱』為止，也是唱做繁重，相當吃力的。自從戲報一出，大為轟動，人人都以一睹為快，爭先定座。甚而至於有許多住在天津及外埠的人，都託北平的親友，代為買票，到時候趕起來聽戲。在當時他舊日所有配角，不是早已故世，就是老病不能登臺。所以那天用的配角，『問樵』內的樵哥，『出箱』內的差人是王福山，來代替王長林。煞神是錢寶森，來代替錢金福，都是子

承父職。扮葛登雲的是蔣少奎，此人資格並不淺，玩意兒也通大路，不知怎麼在擺酒宴唱原板的時候，竟會跑了一板。想是為余氏聲勢所懾，不由得不心中發慌。內行中配角遇到與好角同場的時候，往往發生這種情形，俗話所謂『怵角』。

那天的演出，仍舊跟他過去每次的演出一樣精彩。把一個對惡劣環境毫無抵抗力的文弱書生，刻劃入微。在一出塲的時候，兩眼直瞪，面色蒼白，將失魂落魄，茫茫無主的神情，表現得入木三分。等到與樵夫見面，所做身段之美妙，簡直非筆墨所能形容。在『是高子還是矮子，是胖子還是瘦子』兩句中做四個身段的時候，臺下人會逐句覺得臺上人，忽而高大，忽而矮小，忽而臃腫，忽而枯瘦，眞是神乎其技。在唸『黑漆門樓八字粉牆』的時候，與樵夫之高矮像，飛翔偃臥，水袖及身上，與鑼鼓點嚴絲合縫。這塲裏的范仲禹固然重要，但是樵夫也非功力悉敵的人不辦，兩個人都要武功好而不外露，外表看上去，一個是斯文儒

雅，一個是老邁龍鍾。曾記得當初所看他與王長林合演時，二人之間的手眼身法步，緊湊嚴密可以合而為一，這天就看得出，完全是余氏在領着王福山，其不及乃翁之處，多可看出，而余氏是日之加倍費力，不言而喻。不過求之當時丑角，似這樣的一個優秀人材，已經是鳳毛麟角了。

從前常聽見人家說，譚鑫培唱這齣戲的時候，能把鞋踢起，用頭頂住。我始終不明白是怎麼回事，因為范仲禹戴的是高方巾，頂不是平的，而且有楞，如何能將鞋接住而不滑下來呢？經看過余氏此戲後，恍然大悟，原來並不是像傳聞那樣的神乎其技，但是也必須要腰腿上有精深的功夫，方能做得到。因為他一面挑起鞋來，一面身子往下坐時，鞋已跟頭並齊，然後兩手就勢把鞋一按，接置在頭上，其眼明手快，使臺下八不及細看，鞋已經頂在頭上了。說起來是很容易，但是如果要照樣做起來，也不是一朝一夕的功夫所能辦得到的。

至於他那天的唱，真叫人迴腸盪氣，繞樑三日，其站在臺口雙手扯着領子，

甩完髯口之後，唱『啊……我那妻兒喏』那句哭頭的時候，眞如空谷鶴唳，巫峽猿啼一樣。後面的三段四平調，尺寸一段緊似一段，腔調一段高似一段，唱到『怎不叫人淚兩行』這句時，恰似奇峯突起，高唱入雲。到『我那妻兒啊』時，宛如江河奔放，一瀉千里，眞所謂滿宮滿調了。到這時候，台上的唱唸做跟劇情，都達於沸點。台下也就齊聲喝彩，鼓掌如雷了。這其間還有個小動做，是旁人所沒有的；就是在唸『難得呀，難得。』時，用右手無名指在桌面上，慢慢的劃兩個小圓圈，身子和頭都隨之微微搖動，表示書生頭巾迂腐之氣，逼眞之至。這也是他多跟飽學之士朝夕相處，所以纔有這種生活上的體驗。

　　錢寶森的煞神，臉譜之美，身段之佳，不輸乃翁。他的噴火，跟檢塲小賈的洒松香，（洒松香也是現已失傳的技術，就是用草紙卷成筒形，沾些松香，點着火洒出去，形成各式各樣的火彩，並有專門名稱。舊時戲中，凡遇神鬼出塲，必有火彩。據說小賈還伺候過譚鑫培呢。）同能增加戲中的恐怖氣氛。

到『出箱』的一場，他因為精力不繼，在出箱時一個『鯉魚打挺』的身段，（就是人在箱內，本來是看不見的，等到將要出箱的時候，將腰往上一提，頭與腳同時一挺，就好像有彈簧似的，把整個人綳將出來）雖然已經從箱內綳了上來，但是他腰部有病，無法使勁，在這千鈞一髮的時候，幸而他撥頭的小閣在臺上，急忙扶托了一下，纔免於出岔。因此他等戲完之後，對小閣大加誇獎，認為他忠心而有急智。

說起小閣來，此人的技能也是不容掩沒的，他是專為余氏扮戲撥頭的。此人有一種絕技，就是給人撥水紗的時候，從來不用問人家感覺得是緊還是鬆，他自然手中有數，剛剛的合式，而且絕對的有把握，使唱的人安心不少。尤其唱武老生戲打『紮巾』的時候，撥頭的關係太大了，因為打『紮巾』如果頭撥得太鬆，就很容易挩，（就是頭上所戴的東西突然脫落的行話，）所以普通一般人都往緊裏撥，但是太緊了，又使人頭痛欲裂，大有錐刺刀扎之勢。況且武老生戲都是連唱

帶打的，如果有上述情形發生，唱的人之痛苦，就難以形容了。此人聞已去世，此後撇頭的技術，又將失傳了。

再說到余氏在出箱之後，神情又一變將飽受刺激的人加重瘋態，不知他是怎麼搖摩得到的.；其與兩個丑角逗的時候，盤一腿伸一腿坐在箱上，用左右二手的食指跟中指，夾起髥口之左右兩小綹，眼隨着丑角的棍子轉，而腳尖向相對的方向轉，（就是眼向左轉而腳尖向右轉，眼向右轉而腳尖向左轉。）他的技術有如此的超羣絕倫，真令人拍案稱奇。我對這齣戲中余氏所表演的種種，感覺得驚心動魄，真不知怎樣纔能形容於萬一呢！

七・精彩迭出之探母回令

『探母回令』這齣戲，由來已久，據說是由梆子戲裏翻過來的。當初的老先生們，一直到現在所有唱老生的，不論是唱那一派，都得會唱這齣戲。真是行了

好幾十年的紅運，至今不衰。這齣戲本來編得是實在太精彩，從頭至尾，一氣呵成。全戲出場人物很多，除了沒有花臉之外，有老生、二路老生、小生、老旦、青衣、花衫（花衫一行是梅蘭芳創作的，從前旦角祇有青衣、花旦兩行，青衣專主唱工，一出場就兩手抱着肚子死唱，毫無表情和作工。花旦專主做工，而不注重唱，自梅氏以青衣唱工滲了些花旦的表情，在每齣戲內按他的情節和詞句，增加了許多身段，名為花衫。）及小丑。每一個人物有他的個性。如四郎之孝思不匱，公主之深明大義，太后之恩威並施，國舅之滑稽突梯，余太君之慈祥，六郎之友悌，四夫人之悒鬱，八姐九妹之聰慧，描寫得入情入理，對劇情發展，處置得井井有條。最初描寫四郎，因爲思念堂上老母，暗中落淚，被公主所知，幫助他達到目的，等到見着了老娘跟四夫人，還沒暢訴離別之苦，又想起了北國的妻兒，恐怕他們被他所累，而受那一刀之苦，所以又忍痛辭別老母，忽忽的趕了回去，在這一來一往之間，顯示出了人生的悲歡離合；等到回令的時候，

太后發怒，要把他問斬，中間穿插兩小花臉的國舅，代他求情不准，使看的人於萬分同情與緊張之際，略爲輕鬆一點；劇情一緊一弛，使這樣一齣人生的大悲劇，而時時有一點喜劇的成份，穿插其間，纔不至於使觀衆太感覺得鬱悶不舒；等到最後卒被赦免，安排了一個急轉直下的大團圓結局，這其間的起承轉合，眞是一篇絕妙的文章。足見當初編劇人的匠心，無怪這齣戲能在舞臺上唱了幾十年，而沒有人把它看膩了的。

『探母』這齣戲流行了許多年，爲臺下觀衆所熟悉而感覺與趣的，關於這齣戲中每一塲的詞句唱腔表情做工，是愛好戲劇者人人所知道的。在這齣戲中每一個角色，都有地方可以儘量發揮自己的技能。尤其是去四郎的老生，在此戲中唱工極多，做工也不少。自『坐宮』起，到『回令』爲止，除了『盜令』一塲以外，一共十一塲，每一塲都有四郎。前後一共要唱兩個鐘頭，而且每一塲的唱唸表做都是非常吃重的，有幾句的腔尤其特別的高，並且還有一個『憂調』。所以如果

唱的人嗓子好，可以使聽的人大過其癮；要是遇見唱的人嗓子不好，那麼聽的人不但不夠本，而且把這樣一齣好戲，給作踐得可惜了。甚而至於有種人，因為自己嗓子不給使喚，在唱腔突要拔高的時候，唯恐自己的嗓子上不去，就預先把胡琴調門落低一點，以遷就嗓子，使人聽着所唱的調門忽然高忽然低，真是說不出來的彆扭。因此這齣戲，無形之中成為考驗老生的試金石了。

余氏在倒嗆以後，東山再起搭梅蘭芳喜羣社的時候，因為梅氏原有老生王鳳卿，跟他配搭多年，所以在戲院中，余氏就沒有機會跟他合演此戲。可是那個時候堂會戲很多，遇着他們二人都有戲的時候，多半煩他們合演『打漁殺家』『梅龍鎮』，或這齣『探母回令』。因為他們二人的藝術，都已到了至高無上的境界，合作起來，真是珠聯璧合，分外的精彩。尤其在這齣戲中之一段快板對口，二人都使出平生所長，互不相讓，大有要爭一日之短長的樣子。唱的人當然是十分痛快，在聽的人也是過癮之極了。

民國十年，余氏搭俞振庭的雙慶社掛頭牌的時候，常常的演這齣戲，旦角用的是荀小雲，也是每貼必滿，很能叫座的。

余氏每次到上海演戲，也是以這齣戲跟『珠簾寨』為最受人歡迎，所以差不多每星期總要唱上一次。而余氏演來，淋漓盡緻，有聲有色。每次聽過之後，總令人有餘音嫋嫋，繞樑三日的感覺。

余氏在這齣戲裏的唱腔，簡直美不勝收，嗓子愈唱愈亮，一塲比一塲痛快，到後來簡直是要什麼有什麼，高的地方響徹雲霄，低的地方深沉嗚咽。就如『坐宮』的快板，唱『我和你好夫妻恩德不淺』那幾段，尺寸特別的快，因為他嘴上有功夫，氣口好，所以如珠走玉盤，非常好聽，並且一點也不顯得費力。可是差不多的旦角，如陪他唱這齣戲，對於這幾段的對口，都視為畏途。再有『快馬加鞭一夜還』這一句，一般人祇知道在『加』字上用勁，唯獨余氏在『快』字上，已經加重，後來的『加鞭』兩個字，自然而然的脫口而出，既俏皮而又好

余氏還有一個地方，有一個腔非常特別，在旁人是毫不注意輕輕帶過的，在他則是腔調迂迴，曲折傳神，使人不由得不叫好。那就是在『見娘』的一場，將要下場的時候，唱『兒到後面看一看受苦的女裙釵，兒的娘啊，兒去去就來。』在第二個『去』字上，用這麼一個工尺的腔→四上尺六工尺乙四→顯得分外的悽涼悲慘，使人心爲之酸，眞可以不自覺的淚隨聲下。

所以凡是好角，在旁人無法求好的地方，照樣可以找出俏頭來。譬如楊小樓唱『長板坡』，在嘆五更的一場裏，劉備和甘麋二夫人全都睡着了，他那個一盪兩望，在兩望的時候，用一個『挫步』，就可以得一個滿堂彩。又楊氏在『鐵籠山』的末一場，箭衣甩髮上，左手持弓右手拿箭，在轉身放箭的時候，甩髮飄然揚起，掄成個大圓圈，也可以使人齊聲喝彩。這些地方，就跟余氏的那個『去』字腔一樣，都是在旁人無法討巧的地方，而能自出心裁，新人耳目，這纔算是好

角。有眞才實學者，畢竟是不凡的了。

余氏在這齣戲裏，身上還有兩個比衆不同的地方，一個是在被擒的一場，四郎上唱『一路之上盤查緊』的一段快板的時候，普通都是到上塲門臺口，勒馬拉開就站着唱的。唯有余氏是一邊走一邊唱，就跟『定軍山』裏黃忠唱『我主爺攻打葭萌關』那段快板時，一樣的意思。那時候他的步伐快速而整齊，與塲面上的鼓點相和，就彷彿是脚底下打着板，身上的動作跟嘴裏的唱工是同一節奏，而且明白的顯示出，四郎行色匆匆的樣子。這就是好角，能將任何技能，用得入情入理，恰得好處，而且能將劇情增加濃厚不少。

還有一個就是在『回令』的一場裏，唱『太后若問名和姓，我本是楊』的時候，本來是臉朝裏跪，在塲面上起『搭搭搭搭搭一搭搭唸』時，先掄甩髮，再提起身子，同時揚一條腿，轉身坐下，而且是左右使了兩個。等到太后唱『推出午門問斬刑』，塲面上起『崩噔唥』時，掄甩髮，轉身臉朝外使第三個屁股坐子。這

三個身段使得乾淨峭拔，輕巧伶俐，祇聽得臺下一片鼓掌喝彩的聲音。余氏在這齣戲裏，精彩的地方實在太多，無法細說，這以上所說的，不過是揀最好的說個大概而已。

八‧周老旦所授之焚棉山

『焚棉山』這齣戲是老生老旦並重，從前也是常常在舞臺上演出的，後來因為會的人不多，而且唱起來吃力而不易討好，所以慢慢的就被人擱置起來而不唱了。

余氏這齣戲是早年向當時有名的周長順—周老旦—學的。周氏原籍安徽，幼年在三慶班坐科的時候，是學正工青衣的；出科之後曾經到過上海和天津等處，演唱過一個時期，等回到北平就改唱老旦了。——清末也曾經被挑選進昇平署當差，在光緒二十八年八月十四日，宮中純一齋承應的戲單上，有譚鑫培的『甯武

關』，就是周氏扮演周母這個角色的。——當時梨園行中人就叫他周老旦了。周氏當時常陪前輩老先生們唱這齣『焚棉山』，所以對於戲中老生介子推這方面的唱做，知道得很詳細，因此余氏就向他學這齣戲。在那個時候，余氏的經濟狀況相當的好，為了學這齣戲，曾經送給周氏二百兩銀子。可見當時內行學戲也不便宜，更可見他是如何的重視藝術，為要學一齣好戲是不吝惜出任何高的代價的。

所可惜的是他學會了這齣戲以後，因為戲中有一個身段，名叫『硬僵屍』，須要站在臺上，然後直挺挺的向後摔倒在臺板上，這個身段是非有十分強壯身體的人莫辦的。所以余氏為了自己身體不好的關係，又不肯將就的把這個身段減去，就祇得把這樣辛苦得來的一齣好戲，棄置不演了。

後來周氏去世，身後蕭條，無以為殮，還虧得他解囊相助。由此可見他對於這齣戲的重視，而對於周老旦所教的，也認為滿意，所以纔盡量的幫助，作為酬報，因此更使得後來人不能看見他在臺上演出此戲為十分的可惜。

不過他平時在家調嗓子的時候，常常唱這齣戲，其中佳腔疊出，動聽之至。

如頭一段的『介子推坐草堂前思後想』是西皮慢板轉二六，腔跟『摘纓會』中的『勸梓童』一段，大致相彷。第二段的『翠柏青青景物奇』是西皮倒板接原板。最末有兩段快板，尺寸非常之快。現在這齣戲已經成為廣陵散，所以每一回想到他調嗓子情形，就更覺得此曲祇應天上有了。

九．得意傑作戰宛城

『戰宛城』中的張繡一角，老生武生都可以唱，內行所謂『兩門抱』，其中俏頭很多，從前譚鑫培在封箱的時候，常唱這齣戲，他的珍視此戲，可想而知。譚氏的配角，如黃潤甫的曹操，錢金福的典韋，王長林的胡車，田桂鳳的鄒氏，胡素仙的春梅，眾星拱月，人材濟濟。當時遇有堂會，也常有人煩他演這齣戲，是最為人欣賞，而膾炙人口的一齣戲。到了譚氏故後，繼起者有兩個人，就是余

氏與楊小樓。

楊氏為俞派武生，但是老俞毛包當年不常演此戲。清末楊氏搭譚氏的同慶社，在北平糧食店中和園演唱很久，因為看見過譚氏演這齣戲，頗有心得，所以後來他演此戲，也可以說一部份是摹做譚氏的。至於楊氏的配角，也大半是譚氏當年所用的人，如田桂鳳、錢金福、王長林等等。

余氏初演『戰宛城』，是在民國八年七月五日，搭梅蘭芳喜羣社的時候。那天同時演出的戲，還有程繼仙的『盜酒令』，王鳳卿的『舉鼎』，梅蘭芳的『鬧學』，余氏這天用的配角，也是錢金福、王長林，不過喜羣社裏的花旦是白牡丹，所以就由他來扮鄒氏。後來余氏也曾經邀田桂鳳一起唱過，而與譚氏的配角，一般無二，極盡紅花綠葉之妙。在余楊二人同班演唱的時候，楊氏也曾陪他演過這齣戲，扮的就是典韋。余氏這齣『戰宛城』除了北平演過不少次之外，在外埠也曾露演過。他對於這齣戲，很是自負而認為得意，所以演出的時候，格外

聚精會神，絲毫不苟。

這齣戲前後有兩種扮相，先紮靠後換官衣最末再紮靠，文武並重。余楊二人都是走譚氏的路子，所以演出上有異曲同工之妙，難分軒輊。唯楊氏之技近於大氣磅礴，以氣度勝場，余氏之藝則是瀟洒邊式，於細膩處見功力。至於起打的時候，武功方面，也有特別好的地方，不使楊氏專美於前。如跟典韋見面將要開打的時候，兩人的『過河』，他用的是『風車輪』，就是兩隻手握着槍，翻三個『鷂子翻身』似的過去，如同風車一樣，所以有此名稱。他這一手祇有在這齣戲裏使用，顯着既特別而又美觀。他的絕活甚多，偶然一露，就能與衆不同。至於被典韋打敗的下場，同其餘下場的槍花，前後約有十幾個，沒有一個是雷同的，令人稱奇。

校場操演一場，下塲的時候，先送曹操，再送許褚，最後送典韋，三次的神氣各有不同。最初送曹操下塲，臉上現出一種忍氣吞聲的神情，因為是打敗了繆

投降，不得巳而含垢忍辱，低首下心。而又含有一種『此天亡我非戰之罪』的心理，要表現出事到如今祇得忍耐，不得不讓人家佔着上風，一種無計奈何暫時恭順的態度。等到送許褚下塲，因爲許褚是他手下敗將，根本沒有把許褚擱在眼裏。而又以環境關係，不能不敷衍他，表現出一種外恭順而內鄙薄的心理。最後送典韋下塲的時候，臉上神氣又有變化。那時候是具有兩種心理，一種是自己勝不過他的雙戟，武藝不如人，覺得有點慚愧。一種是看見他眞是一員虎將，不能不使人佩服，而懾於他的威風。這三個送下塲時的心理，完全表現在臉上，使人一望而知，其演技之精湛，眞是曠古絕倫。

等到典韋下塲後，余氏在此處有一個絕妙的身段，値得大書特書；就是面對下塲門，看着典韋下塲後，轉過身來，作一個高的手勢，表示典韋比他高强，然後用手一托髯口，低頭一看，而後一甩，表示自己實在不如人家，於是跺脚轉身，同時左手將令旗交與右手，右手將令旗放在背後，再下塲。在下塲的幾步路

中，微微的搖頭，輕輕的顫抖紗帽帽翅，同時把令旗在背後徐徐的捲起來；這時候的臺步和後影，美觀到了極點，臺下的叫好聲，就不由得的送上來了。他那個抖紗帽帽翅的勁頭，是從什麼地方來的呢？原來是，在脚跟上用勁，一步一抖使得紗帽翅上下顫動，如同蝴蝶飛舞時的翅膀一樣，好看之極，但是使人一點也看不出是怎麼一股子勁。這是旁人所辦不到的，無怪他自稱得意了。

在見春梅的一塲，先聽說曹操還沒有起床，臉上立刻現出詫異之色頓起疑心，等到見面落座，曹操說要跟他叔姪相稱的時候，他神情一呆，覺得蛛絲馬跡更加可疑，等到拜過叔父歸座，春梅上來獻茶驚下，他起身一望兩望，曹操一擋兩擋之後，他神氣一變而為洞悉內容，但是不敢發作，祗好坐着發呆，連曹操叫他也聽不見，再叫時先答應一個『丞』字，一想不對，再稱叔父，形容一種心不在焉失魂落魄的樣子，逼真之至矣。

最後『刺嬸』二塲，在刺嬸的時候，他嘴裏唸着『撲燈蛾』裏的『大字』，

（行話—起『撲燈蛾』及『風入松』等等牌子時所唸的詞句。）而楊氏在這個地方，就祇做不唸，這也是他們二人之間小小不同的地方。

十・連營寨

余氏在唱『連營寨』這齣戲的時候，臉上根本不抹彩，一出臺就顯出是氣運將盡就要歸天的樣子。等到抱靈牌的時候，在唱大段反西皮二六之前，坐在下塲門臺口，雙手捧着靈牌，兩目注視，那時面色慘淡，含蘊着無限的悲痛，抽噎幾下，同時王帽上的絨球，全部顫動起來，彷彿絨球都相擊有聲。在聽衆大家將要靜聽佳曲之前，覩此一副神氣，形容盡緻，就情不自禁的齊聲叫好，等到要唱第二段之先，坐在上塲門臺口，又來這麼一下子，不過比較頭一個略爲輕一點，當然又得一個滿堂彩。祇這兩手，就沒有看見過第二個人，能將這氣噎咽喉，悲從中來的神氣，做得如此之足。

普通人心理中，總認爲這齣戲是王又宸演得最好，因爲王氏曾經灌過此戲的唱片，而且在好幾家唱片公司裏，重複地灌了不止一次，所以大家認爲這齣必是王氏的拿手戲。那曉得余氏所演的比他高出萬倍呢！像頭塲的兩段西皮搖板，我還有點影子，頭段的『孫仲謀與孤王結下仇扣』四句，同第二段的『想當年在桃園對天發咒』四句，其尺寸格調，與別的戲截然不同。後面兩段反西皮二六，因爲沒有學過，看的次數也少，所以記不大淸楚，祇記得他音調之悲涼戚楚，使人淚隨聲下。平生所看其他學余派的人唱這齣戲都不大對，如今對的，除碩果獨存，魯殿靈光的孟小冬一人之外，恐怕沒有第二個人了。

在後面撲火時的身段，第一塲中余氏是用一個『吊毛』，第二塲中是用一個『虎跳』，末一塲中是一個前撲後跌的『屁股坐子』。現在覓有自命名老生的，在撲火的身段中，來一個『掃堂腿』，試問穿着厚底靴子來『掃堂腿』，是如何的不順眼，眞不知是那位名師的傳授。

我現在是時常的感慨，戲場上逾規越矩，而觀衆們視爲當然，簡直沒有眞是非。余氏生前竟至因爲保持令名，及早善刀而藏。如今若不是因爲余氏的藝術，普遍獲得了崇拜，而大家已經對於他明白是畢竟不凡，我根本就不願意再談戲了。

十一·秦瓊賣馬

余氏生前對於『賣馬』這齣戲，視爲得意傑作之一，因爲這齣戲的前半齣，非常沉悶，難以引起觀衆的興趣，唯獨他演來能點鐵成金，使人看得津津有味，贊不絕口。

他曾經灌過一張唱片，其中腔調之流利，吞吐之分明，極盡唱工之能事，凡是聽過此張唱片的人，無不知之。至於他這齣戲，自頭至尾，無處不佳，始終抓緊觀衆的精神，不容人有片刻之鬆懈，眞是至高無上的藝術。

一般人演此戲，在一出場的時候，總是閉目合睛，垂頭喪氣的；這樣表示『秦瓊』的貧病交加，固然是入情入理，也能使人油然生出同情之心，但是唱的人如果一出臺就這樣的奄然無生氣，聽的人也就跟着精神渙散，以後也就難以吸引起，臺下幾千幾百人的全部注意力了。因爲臺下人兩目注視臺上人，臺上人如果聚精會神，臺下人也會跟着全神貫注，臺上人要是漫不經心，臺下人也就不期然而然的情緒鬆懈了。尤以這齣『賣馬』更容易使聽的人，昏然欲睡，此之北平人所謂『掉在涼水盆裏啦』。

余氏在一出臺簾後，稍一亮相，再立卽垂下眼皮；這個動作祇不過在一霎那之間的事，而觀衆的精神巳被他一提，全場寂靜，專心聽戲了。此後他的身上臉上，精神頹廢，嗒然若喪，活畫出一個日暮途窮的末路英雄。以後被店主東所逼，在萬般無奈之中，祇得答應割捨心愛的良馬時，唸『店主東，牽馬呀』，聲音微顫，略帶哭音，其淒涼悲楚，動人肺腑，把一種英雄氣短的意思，在這五字

中，形容殆盡。

『店主東』一段西皮三眼，譚氏曾在百代公司，灌有一張唱片，是梅雨田所拉的胡琴；譚氏所灌唱片內，以這張為最精彩，其韻味醇厚，耐人咀嚼。余氏唱來大同小異，而細膩更甚。如『黃驃馬』之『馬』字，譚氏所唱變音有『呀呵……』兩音，而余氏唱來，馬字音到底不變。譚氏所唱固然好聽，但必須像他一樣唱得空靈而含蓄，方纔動聽，如果口勁不足，而攏不住音，豈不跟沿街小販吆喚一樣了嗎？余氏所唱，一樣嘴上使勁，但簡鍊大方多矣。足見他之不變音，確有見地。尤以我輩票友，不能夠有內行一樣的功夫，學余氏的唱法更可免去上述之譏。以後數句，一直到『沒奈何祇得來賣他』，完全在譚氏輪廓內，而加以變化，其字音之吞吐，運腔之收放，無一處不更加細膩，尤見靈活。唱到『擺一擺手兒你就牽去了罷』時，連行腔帶臉上，都流露出，為環境所逼，忍痛犧牲的意思，我每次聽到此處，心為之酸，其感人之深，可想而知。

等到遇見單雄信，將馬借給他時，又顯出英雄本色，慷慨豪爽；自己病體支離三餐不繼，窮困得連坐下良騎都祗好賣了來抵償所欠的店飯錢，但是一聽見別人有急事，就把自己的困苦一概都忘了，來濟人之急。把這種豪傑之士，表現得活脫一樣。他對每一劇中人之揣摩，又豈是一般墨守成規，食古不化的人，所能比擬呢！

賣鐧一場，將鐧挾在腋下，其貧困潦倒，窮途末路的樣子，真是繪影繪形，維妙維肖。他唸頭一個『賣鐧』之後，丑角跟着唸『賣臉』，他不出聲而看丑角一眼，其眼神中含着無限深意，一望而知『秦瓊』當時困於環境，受人揶揄，滿腹牢騷，敢怒而不敢言。等到丑角唸第二個『賣臉』，接着就說『分明是賣鐧，怎說是賣臉呀？』就一變而爲被壓迫得太厲害，纔發此憤憤不平之問。再唸到『君子不得志，反被小人欺。』這兩句的時候，是忿怒達於極頂，而又不屑同市儈小人一般見識，忍無可忍，發此牢騷，一洩胸中悶氣。由這幾點看來，當初編

這齣戲的人，層次分得如此之清，確是煞費苦心，但是經余氏演來，更能將編劇人的意思，由淺入深，發揮無遺。

『耍鐧』一場，余氏的耍鐧又是與衆不同，其新奇大方，美觀卓越，自首至尾一氣呵成，非常人所能想像得之。我本來向瑞德寶，錢金福兩位老先生學過這套耍鐧，他們所教的，已經是跟普通的不同，等到看見了余氏的耍鐧，覺得他的更爲玲瓏透剔，乾淨大方，不由得不五體投地，因此又從新向他學過。普通的耍鐧，就是內行所謂『四門斗』，大概挪窩的時候，不是用『大刀花』，就是用『回花』，不能算不規矩，但是太平凡無奇了。余氏的是先到上塲門去的第一個門斗用回花，以後三個門斗，就全不用舊套，別出心裁，既新奇而又大方。當然他是無一手無來歷的，但是經他吸收過來，就得心應手自成家數，而成爲他的特殊技能了。這就是他聰明之處，並且下的功夫深純，所以纔能有此驚人的成就，而不是一般死學某派者可比。如今說他是譚派的傳人固可，若說他是余派的創作

者也未始不可。至於他那塲耍鐧的前後次序，與旁人的也不一樣，第一個門斗，他先到上塲門，第二個門斗，就到下塲門臺口，由此第三個門斗歸到上塲門臺口，最後第四個門斗站到下塲門，四個方向，四個亮相，無一雷同，美妙無比，眞是研究到家了。

再有還沒有耍鐧之前，王謝二人問店家『那裏寬闊？』店家回說『後院寬闊』，我記得曾經看見過有人演這齣戲，是說『樓上寬闊』，並且有上樓下樓的身段；因此問過他這是什麼原故？他說：『老派的確有人是這樣演的，但是我覺得不通，因爲何以見得樓上比樓下寬闊呢！難道樓上是座空樓，沒有傢俱麼？所以改爲後院，比較合理。』我一聽這話，覺得他對戲中任何小地方，都是處處留心，時時改善，無怪他能把這樣一齣沉悶的戲，給唱火爆了。而受觀衆所讚譽。

十二·豔陽樓之反串高登

余氏生前也偶而演唱反串戲，如『蚍蜉廟』之朱光祖，同『豔陽樓』裏的高登。這兩齣戲雖然都是反串，但是經他演來，一樣也是出色當行。『豔陽樓』裏的高登一角，本來是歸武淨扮演的，後來經兪菊笙演過之後，雖然仍舊勾臉，但是一直就歸武生來扮演。兪氏曾經把許多齣武淨的戲，就這樣的越俎代謀。除這齣戲之外，我所知道的還有『鐵籠山』姜維一角，至於『狀元印』裏的常遇春是否自他起始，就不太淸楚。這齣戲裏的花逢春，本來是主角，經兪氏扮演高登之後，又平添了許多玩意兒，所以花逢春就無形中成爲配角，歸二路武生來扮演了。

　民國初年，梅蘭芳爲他的祖母作壽，所有同行中人都唱反串戲爲祝，那一天每一個人都拿出本行以外的能耐，各顯其能，眞是空前的盛舉，令人看着戲單都覺得過癮。從前內行的好角除了本行的技藝精通之外，對於別行的戲也是一樣的加以研究，甚而至於有人會多方面技能的。雖然有研究到家跟不到家之分，但是

在演出時，無不聚精會神，慎重其事的儘量發揮劇中人的藝術。並不是像後來八之根本沒有學過研究過，就胡亂的登臺，笑話百出，規模全失，除了惹臺下人鬨堂大笑而外，簡直不值一看。

像余氏所演的『豔陽樓』，就是完全走菊笙的路子，他也頗為自負，認為揣摩俞氏，有獨到之處。一般老顧曲家，曾經看過老俞毛包的，也說是頗有相似之處，認為余氏的研究俞派，可算相當的有造詣。他有機會施展所長，也是得意非凡，而常常向我提起此事。

有一天我們在泰豐樓吃完飯，回到他家聊天，我們所談的話總不出戲的範圍，因此又談到老俞毛包的絕活；他那天精神特別好，所以一邊說一邊就立起身來，比劃『豔陽樓』的出塲和盪馬來了。出塲一個亮相，祇見他拉的架子很大，富有氣慨萬千之象，渾身是勁，似有扛鼎之力；盪馬中使一個『垛泥』，穩似泰山，宛如脚底下生了根一樣，種種的身段，都是老派典型，毫無苟且偷懶的地方。

我因此就問他，楊小樓的玩意兒，究竟比兪氏如何？他就說：「這完全不是一個意思，所以不能說誰好誰壞。因為兪氏的玩意兒，祇要有眞傳授，能痛下苦工，是人力還可以辦得到的。楊氏完全是仗着天賦好，能把武戲文唱、有些身段都是意到神知，而在他演來非常簡練漂亮，怎麼辦怎麼對，別人無法學，學來也一無是處，所以楊氏的技藝祇能欣賞而絕不能學。」說到此處，他就做了一個楊氏的『豔陽樓』下塲給我看，——就是『四記頭』亮住之後，一扭身鬆鬆懈懈的就下塲了。——余氏說：「請問誰敢這麼做，假使旁人照他這樣做了，得樣不得樣。」這眞是聽君一夕話，勝讀十年書。

上海之行

在從前上海如果有人家辦喜慶事，要唱堂會戲，適巧有北來的角兒在上海唱營業戲，當然是在羅致之列，不過很少有人專誠由北平請名角到上海去唱堂會的。固然這樣做代價太大，也確實是太麻煩了，所以在當時有人在堂會中能請到北平的名角參加，就算是一時的豪舉了。

在余氏到上海唱過兩次營業戲回北平之後，在江南他的知音驟然增加，聲譽駸駸日上。就在這個時候，上海華龍路的武進陶宅，爲老太太作壽，首作創舉的把他從北平邀到上海來唱堂會，帶的還有錢金福、王長林、鮑吉祥和全堂場面人等。

余氏在這次堂會中一共唱了兩齣戲，一齣是『青石山』，一齣是『定軍

山』，在『石青山』中他扮的是呂祖，錢金福扮周倉，王長林扮王老道。

這齣戲裏的呂祖，唱工不多，原來是二路老生的活，祇有一句二簧倒板，一句廻龍腔，再有兩段原板，不過如此而已，所以極難見長。可是在他演來，身上嘴裏無一處不好，把一個配角就變成了正角，眞是『戲在人唱』，這句話是一點也不錯的。

『青石山』這齣戲，余氏在北平也演過一次，是在民國十四年二月七日，就是舊曆乙丑年一月十五日，那時他搭的是楊小樓的雙勝社，他們二人掛並牌，互相輪流着唱大軸，有時兩人合演『八大鎚』『戰宛城』這一類的戲。

『戰宛城』是余氏扮張繡，楊氏陪他演典韋，錢金福就扮許褚。他同楊氏合演的『摘纓會』，也就是在那個時期排出來的。

北平梨園行中舊例，新年裏的武戲，總是唱像『青石山』這類的神戲。那天是元宵佳節，所以就貼出這齣戲。余氏好友張吉甫先生特煩他在這齣戲裏來一個

呂祖，同時並且還煩扮周倉的錢金福，加一場『接劍斬狐』。這一場戲在平常演出時，都把它刪減掉的。這裏面周倉有種種的身段，大牛都是從崑曲『火判』『嫁妹』等戲裏變化來的，再加上跟狐精（內行叫作毛嘴子）的各種開打，非常火爆。『毛嘴子』由武丑扮演，是武旦所扮狐精的化身，全在翻騰跌撲上顯功夫，那一次是傅小山扮的。這天余氏的呂祖，楊氏的關平，跟錢氏的周倉，可算三絕。

在那次演陶宅堂會的時候，因為呂祖的鬢上要戴一朵花，但是余氏的跟包忘記帶來，當時也無處去找這樣一朵合式的鬢花，恰巧那個季節是深秋時候，菊花盛開，就在院中花叢裏，探了一朵大小正合適的紫色菊花，給他插在鬢邊，比普通絹花格外好看，上得臺去，顯得他分外的風流瀟灑，飄飄欲仙的樣子，真是神仙中人，沒有一點人間煙火氣。

那天這齣『青石山』裏缺少一個人來扮演關平，想來想去想不出一個適當的

人材，後來忽然想到亦舞台有個武生，名叫韓長寶，雖然總是在前三齣裏演出，

但是看上去玩意兒還不錯，就想找他來試試；錢金福也認為可以叫他來對一對

看，因為關平周倉二人同場的身段很多，如果路子不同，就很難演得好。等到把

韓氏找來之後，由錢氏給他略為一說，居然很能領悟，到得臺上，不但沒有唱

嗯，並且都還有個樣兒。錢氏很是詫異，居然在前三齣裏能夠找出這樣一個人

材，眞是滄海遺珠了。

後來錢氏就問他是什麼地方坐科的？原來他也是北平科班出身，最初在田際

雲所辦的小吉祥科班內坐科，常在前門外鮮魚口天樂園登台。同科的有羅小寶，

（本來是唱梆子青衣，後來因為嗓敗改唱老生。）此外還有老生陳蔡香，花旦諸

茹香等等。韓氏出科後又拜尚和玉為師。尚氏是兪派武生，功力很深，久享盛

名，韓氏是他的弟子，當然也就不會太離譜了。不過這次挑選他來唱關平，經錢

氏改正了許多地方，也得益不少。

再說那天陶宅堂會，本來是余氏所唱『定軍山』的大軸子，倒第二是一齣『坐宮』。誰知等到了唱『坐宮』的人應該扮戲的時候，不是唱旦角的來了不見老生，就是老生來了旦角又走開了。如此的左等右等，就已經到了深夜兩點多鐘，眼看着臺上的戲要脫節，於是就有人跟余氏說：『本來堂會裏的戲碼跟戲館子裏不同，不在乎先後，現在因爲時間關係不能再等，你不如就扮戲，把「定軍山」挪在前面唱，免得臺上冷塲子，或者又要墊戲。』

余氏一聽這話立刻就扮戲，把這齣『定軍山』就先給唱了。大家聽完這齣戲之後，興緻已經達到極點，覺得餘音在耳，再一聽別人所唱的索然寡味，況且時間又是這樣的晚，豈有不興盡而返的呢？所以大家就不約而同的紛紛散去，賸下聽這齣『坐宮』的人是寥寥無幾。這也是這兩位之不守時間，而自取其辱，也足見余氏的藝術確是高人一等，他唱過之後，別人就難以爲繼了。

這次堂會唱完之後，黃金榮先生因爲余氏旣然已經到了上海，就請他順便在

共舞臺演唱一個時期。本來說好唱兩個星期，實際上唱了將近一個月，賣座始終不衰。那次最受人歡迎的戲是『探母回令』和『珠簾寨』兩齣，每次貼出，必賣滿堂，所以差不多每星期都要把這兩齣戲唱上一回。

正在這個時期，有一天余氏忽然接到一封恐嚇信，信裏面的措辭不外乎敲詐威脅，那時上海已經有了綁票的風氣，余氏本來胆小，又從沒有經着過這種事情，所以接到這封信之後，驚慌失色，手足無措，立刻託人介紹去見當時的淞滬警察廳長徐國樑先生，求他派人保護。徐氏立刻派人到他的住處去保護他，每天隨同出入，寸步不離，總算把這次的營業戲就這樣的平安唱完。余氏等戲一完就趕緊就離開上海，回轉北平。自此就發誓再也不到上海去唱戲，所以這一次也就是他最末一次的到上海。

余氏的不願意再到上海，有兩個緣故，（一）是因為自己胆小經不起這種驚嚇，況且每次到上海總要受人為難。（二）是因為自己身體不好，在上海唱戲實

在太累，對於他太不相宜。

他平時在北平，總要隔上一個相當時期纔登臺一次，至多每星期唱一次或兩次，甚而至於幾個星期纔露演一次。這完全是因爲他身體太弱，每次唱完一臺戲，一定要休息好多天，纔能恢復過來。但是到上海唱戲就不可能這樣做了，如果說明一個月，就要接連着唱一個月，到了星期日還要加演日場，唱到末了還要額外幫忙幾天，等到唱滿一期，已是筋疲力盡。所以後來他身體越過越不好，就更沒有勇氣到上海去唱了。

再說他每次到上海所遇到的拂意之事，沒有一次不是叫他掃興的。他第一次到上海丹桂第一臺出演，因爲他是初次南下，人生地疏，種種掣肘，使他感覺到處處都要受氣，所以不論他演出的成績是如何美滿，但是內心的苦悶永遠忘記不掉。他第二次到上海，是在亦舞臺出演。那時上海的風氣已經盛行拜客，凡是外埠的角兒到了上海，在還沒有登臺之前，一定要到各處去一一拜訪，作爲聯絡感

情，尤其是幾家老票房，擁有票友很多，因此在顧曲界有相當的勢力，如果不去拜客，或者拜客不週到有所遺漏，一定要被他們挑剔，而受種種的爲難。這是那時上海的情形，爲外埠來的角兒所不敢違抗的。

但是余氏身體不好，到了上海，舟車勞頓，不能不休息一下；況且登臺的日子將近，打泡頭一天更不能不加注意，要是拜客再加上應酬，等到登臺的一天怎能應付得了，所以他就祗能略爲點綴，挑幾處到一到，而不能普遍的拜客。因此就引起一家票房的不滿，認爲余氏瞧不起他們，故意不去拜客。所以就說等余氏登臺的日子，他們定一百個座位，名爲捧場，實際上是去找個機會喝他倒彩，跟他故意爲難。余氏一聽見這話，就趕緊託羅亮生先生設法轉圜。羅氏在上海票友界有相當的資格，就出頭排難解紛，把這場風波化爲無有。經過這種事，余氏心裏當然是很不高興，又趕上第三次到上海接到恐嚇信，總計前後三次上海之行，雖然每次都是載譽而歸，但是連氣帶嚇外加受累，他自然是痛定思痛，再也不敢

到上海去了。

後來杜月笙先生在浦東的家祠落成，約請平滬所有的名角到浦東去演唱堂會。在北平方面除了余氏之外，都應召而至，盛況空前。那次余氏之不參加，實在是為了從前屢次發生不愉快的事情，另有苦衷。如若去了，再有人約唱營業戲，唱也不好，不唱也不好。所以在再三考慮之下，就毅然決然的不參加；況且身體也實在是太壞，所以就向杜氏婉言推辭了。

現在又想起余氏最末一次到上海時的一段軼事來，他那次是住在楊梧山先生家，每天下午到我家來調嗓。有一天貼的是『烏盆計』，下午正在調嗓的時候，有人來說，徐國樑先生在大世界對面溫泉浴室，被人行刺身死。余氏一聽見這個消息，就好像是晴天一個霹靂，因為自他接到恐嚇信之後，徐氏就派人保護他，因此胆壯不少，現在徐氏一死，雖然不見得立刻會有什麼大禍臨頭，但是驟然聽見這個消息，未免使他心理上受到一種刺激，嗓音立刻發生變化，再調嗓時

一個字也唱不出來。

那天我眞替他担心，因爲在上海的戲院，沒有臨時回戲的規矩，所以無論如何，他也祇好上臺去唱，而這樣的嗓子如何能唱呢？我心裏很着急，爲他捏了一大把汗，而他表面上倒還鎭定。等到『烏盆計』演出的時候，他不但唱得淋漓盡致，嗓子反而比平日的痛快。等戲完之後我就說他：『早幹什麼不告訴我你有嗓子呀？害我白担了半天心。』他就笑着對我說：『唱戲的那能祇有一條嗓子呀！』

怪不得我每次聽他在家調嗓，剛唱頭幾段的時候，嗓音總是不好，必須要調過幾段之後，纔能越唱越好。但是到了宴會塲中，他雖然是向來不唱的，可是如果遇見主人一定要煩他唱一段的時候，他也不便過份拒絕，祇好勉爲其難的敷衍一段。而唱起來就跟調嗓時的情形大不相同，嗓音瀏亮，好像已經調過多少段一樣。這些地方就可見他是具有特殊功力，眞假嗓子參用，能夠閃展騰挪的對付，眞令人驚佩不置！

我曾經聽見過前輩老先生們說過，唱梆子的，調門都很高，多數總要唱到上字調，唱的人遇到嗓子不痛快的時候，就多用『二音子』。（梆子行話就是假嗓子。）這大概就是余氏所說的『唱戲的那能祗有一條嗓子』的意思了。

懷仁堂堂會中之魯肅

余氏於藝術造詣日深，能領略他的人固然不少，但是對於他所演的戲，茫然不知其所以然的，也確有其人。下面一段事實，就表示他不能遇着知音，心中是如何的苦悶。

在余氏已經不常出演的時候，戲館子裏是經年不唱，偶然遇到堂會，也是難得露演一次，家居養疴，息影多年。

有一年北平政界當局，因爲有盛大宴會，邀集所有在北平的名角，到中海懷仁堂唱一天堂會。那時有名的老生，如馬連良譚富英等等，當然都羅致在內。因爲這次宴會的局面，非比尋常，所有的好角，都巳經包括在這次的堂會裏，惟獨缺少余氏一人，那天的戲提調彷彿認爲沒有他，這天的堂會就不夠份量，所以必

定要把他邀出來唱一齣戲，纔顯得是分外的隆重。他是情不可却的答應了。

那天余氏唱的是『羣英會』中之魯蕭。唱做的佳妙，現在且不用細說。祇說當時的座上客，對於戲劇都沒有十分深刻的認識，所以等他唱完了這齣戲，居然還有人在問：『余叔岩怎麼還沒唱呀？』旁邊就有人告訴他，剛纔扮魯蕭的就是。這位先生纔說：『就是他嗎？怎麼好像還不如馬連良哪！』這位先生固然是不懂戲，而當時在座諸公，恐怕懂得余氏好處的也委實不多。

這次非要他唱不可的緣故，也無非是因為他正在盛名之下，不能不把他找來，點綴這個盛大堂會而已，至於藝術的欣賞根本談不到。這位先生的這種評語，也可以代表當時一部份人對於戲劇認識之淺薄。外面這種情形，慢慢的傳到余氏的耳朵裏，他就更加的不願出演了，連堂會戲也都一概謝絕。遇到有人請他唱戲，他就以身體不好來推辭說：『唱不動了，算了罷！』

其實據我所知道，余氏當時雖然常常抱恙，但是他素來身體就弱，也未必見

得精神嗓音就如何的不濟，而至於不能出臺了。所以據我的推測，余氏謝絕歌塲的內幕原因，實在不是精神嗓音不濟而不唱，是因爲知音太少。他已經成了名，無須乎再與人爭一日之短長，所以他是及時退隱，以保持令譽。

況且他的藝術是下過多少年的功夫，經過多方面的努力，完全是苦鍊成功，縱有今日，享這樣的大名。而當時一般人臺上的玩意，多半趨於浮滑，身上嘴裏全都離了譜，都是些俗腔俚調，但是極端的受人歡迎。足見那時臺下的聽衆，有幾個是眞正的懂戲，對於余氏的藝術，又有幾個人能夠欣賞領略。倘若他仍舊照常的出演，萬一因爲曲高和寡，賣座不如旁的老生，相形之下，一世英名豈不付諸流水。有這點隱情也是苦衷，他雖然沒有明說，但是明眼人也可以看得出來的。所以他之不肯再登臺的眞正原因，就是北平人所謂：『不嘔那份閒氣』自己忍了。而實在也是他珍視自己的技能，不願受有些人盲目的毀謗，具有一種愛惜羽毛，顧全聲譽的心理。

所以到後來，他盡量的把他的藝術傳授給得意弟子，也正是發洩他心中的苦悶，預備將他一生的絕技流傳下去，以待後人的評判。現在他的藝術傳播到海內外，使大家一致推崇，成爲不唱則已，唱必宗余的情形，把那些油腔滑調的唱法，都一掃而空，這就是『眞金不怕火鍊』的明證。余氏眼力不弱，付託得人，孟小冬能在他身後替他爭光吐氣，他地下有知，也足以自慰了。

楊宅堂會之上天臺

余氏所灌唱片內，有一張百代公司所灌，『上天臺』中『姚皇兄休得要告職歸林』一段二簧三眼。大家都認為唱得十分精彩，使人百聽不厭，但是從沒有看見他在臺上演出過這齣戲，認為是件憾事。其實他在一家堂會中演過一次，可惜那天的聽衆，祇不過是限於主人的至親好友們，所以能躬逢其盛的人，實在是太少了。

那天的堂會是楊梧山先生自壽，楊氏生平喜歡拉胡琴，曾經跟陳彥衡學過，最初是研究譚派的，後來遇見余氏，一見如故，再一聽他的唱，就傾倒得不得了，二人結為至好，余氏一生知己之中楊氏亦為其一。

那天所演的這齣『上天臺』，是楊氏自己要求他唱的，因為他也是十分的愛

好這齣戲，而余氏又從來不演，所以就趁此機會特煩他，他感於知己，一定不會拒絕的。果然余氏破例的做了他生平唯一次的演出。

從前張吉甫先生也曾經煩他在戲院中貼演這齣戲，他已經答應了，但是到臨時還是換了『戰樊城』。

他之不演這齣戲，始終沒有人知道是什麼緣故，猜想起來一定是因為譚氏經常不勁這戲，所以他也以老師為法。但是譚氏因為自己面部削瘦，不適於唱王帽戲，所以纔擱置不演。余氏相貌不似譚氏之尖削，且極儒雅，大可以演這類戲。或者他是因為這齣戲，除了大段唱工之外，一點俏頭也沒有之故。況且在意識方面，除了表示專制時代的帝王，施展籠絡老臣的手腕之外，可說毫無意義，所以他對此戲不感覺興趣，也未可知。

這齣戲余氏唱的是『人辰轍』，不同於別人之唱『江陽轍』。這裏面的三大段唱，除了『姚皇兄』那段，已經灌有唱片之外，前面一段『金鐘響玉磬鳴王

出宮庭』，跟後面一段『孤離了龍書案皇兄帶定』，眞是富麗堂皇，聲容並茂，其格調韻味跟其他的戲不同，完全是帝王氣概。

余氏雖然不演這齣戲，但是在家用功調嗓子的時候，却常常的唱這三段，使在座的人沒有一個不擊節激賞的。

張宅堂會之王平

民國二十六年正月，張伯駒先生四十整壽，在北平隆福寺街福全館，唱堂會一天。他平素交遊甚廣，與余氏尤爲莫逆，所以那天的堂會，除了其他的好戲之外，伯駒自飾孔明演唱了一齣『空城計』。由余氏給他配王平，再有楊小樓的馬謖，王鳳卿的趙雲，程繼先的馬岱；這些人都是戲劇界中出類拔萃的人物，而同在一臺同在一戲內充配角，眞可算是票友界中的豪舉，史無前例。

這四個人在起霸的一場，各逞其能，互不相讓，精彩紛呈，令人目眩神移，歎爲觀止。楊王程三人當然使出全身能耐，而余氏之起霸尤見功夫。他在『四擊頭』出場亮相的時候，就富有書卷氣，其儒將風度，以後依鑼鼓之緩急，不徐不疾，逐步做出各種身段，一抬手一投足，無不美觀絕倫，尤以『三倒手』（起霸

身段之一種的術語。）時，整個轉身站住之一手，如旋風，如轉輪，到鑼鼓停住的時候，戛然而止，穩如泰山，令人拍案稱奇；總之在整個起霸中，自頭至足，線條之美可以入畫。尤可貴的是，外表視若無骨，內含千鈞之力，可謂化境矣。

在跨馬下場的時候，他又與人不同；普通的有兩種，一種是跨鞍之後，轉身揚鞭，一種是跨鞍之後，轉身將馬鞭別在背後。唯有余氏上馬之後，先起一小雲手，然後一甩髯口，再把兩手一高一低左右分開，同時高抬左腿，在『崩蹬嗆』內恰恰正好，其乾淨利落，無可比倫。後來與馬謖在山頂一場，有大段白口，也是與眾不同，據說這都是取法劉春喜的。在失街亭之後，跟馬謖說性命斷送你手後的下場，提槍起雲手，跨腿踢腿掄槍轉身，同時將槍交左手，真如兔起鶻落，龍飛鳳舞。

在『斬謖』一場中，孔明唱完『將王平責打四十棍』一段快板後，余氏還使了一個屁股坐子。他那時已經有病，但還是臨事不苟，令人欽佩；尤其將王平一

角，在『空城計』中不過是個配角，而經他一唱就有聲有色，喧賓奪主了。

余氏自這次堂會唱過之後，病勢就一天比一天沉重，從此就沒有在任何堂會中露過面，世人也就從此無法看到他臺上的藝術了。幸而那天攝有電影，雖然是家庭用的小型機器，祇有片段，但也可以看其大概，希望伯駒把這部電影，保存如新，這也是余氏藝術可以留給後人，作爲揣摩及典型的工具了。

民國二十一年灌片之始末

從前天津有一位葉庸方先生，原籍是浙江寧波，他的父親是天津某洋行的買辦。葉氏在當時天津社會上，也頗有點名望。他自幼就愛好戲劇，因為家境寬裕，所以曾經把張榮奎從上海接到天津，養在家裏好多年，來給他說戲。所以他對於戲劇也不是門外漢。

等到他父親故世之後，他忽發雅興辦了一份報，名叫商報。豈不知他對於辦報是完全的外行，因為經營不得法，銷路又不佳，所以賠了許多錢，家道就此中落。

他本來預備獨資辦一個唱片公司，心中所打算收灌唱片的唯一目標是梅蘭芳、楊小樓二人的全本霸王別姬，跟他們二人也已經有了口頭之約，不過他的經

濟狀況日見竭蹶，已經到了不允許他實現這個計劃的地步；但是他仍舊是躍躍欲

試，毫不灰心，所以就親自到上海去，找李徵五先生，請他幫忙玉成此事。李氏

也是甯波人，跟他是同鄉，在上海很有名望，爲人慷慨大方，素喜交遊，一生喜

歡濟人之急，頗有任俠之風，人人都尊稱他爲五太爺。那個時候他老人家自己的

景況，雖然也不見得好，但是因爲一向熱心慣了，所以就一口答應替他想辦法。

李氏平時交遊廣朋友多，所以不費吹灰之力，就把股本招齊了，組織了這個長城

唱片公司，聘梅花館主鄭子褒先生爲經理。

有一天我們都在一個場合裏見面，就談起這個公司成立以後的營業方針，我

就提出一個意見，就是先請余氏灌幾張唱片。這並不是我阿私所好，有什麼偏

見，完全是爲保存余氏的藝術，同公司的前途着想。那個時候余氏已經多年不露，

恐怕以後能再登臺的可能性也很少；但是在當時，余氏的藝術已經爲大家所認

識而加以推崇，由擁護而至於摹倣，因此從前各唱片公司所灌的余氏唱片，銷路

大佳。所以如果先灌余氏唱片，（一）可以趁余氏身體還好的時候，把他的藝術多留存點下來。（二）因為他的唱片銷路如此之廣，公司盈餘當然是絕對的有把握，這以後的生意豈不就好作得多了？不過就是有一件事，余氏當時已經有病，嗓子也時常感覺着彆扭，所以當別的公司都知道這是大利之所在，而多次去請他灌片時，他總是以身體不好來推辭掉了。如果這次去請他，他一定也是以同樣理由來拒絕的。所以最好請李老先生親自到北平去一趟，當面表示這一番推重的意思，他或者感於知己而勉為其難。大家聽了這話，都深以為然；於是李氏就同梅花館主到了北平，當面去請余氏給長城唱片公司灌唱片。

最初余氏當然是因為身體不好，又顧慮到嗓子的問題而不肯。李氏就說：『當初百代高亭等公司代你灌的唱片，都是在嗓子好的時候，現在已經風靡一時，大家對你的藝術已有定評，聲譽早已站住，現在再灌幾張，就是嗓子比從前稍為差些，也與你的令名不致發生什麼影響，對於這層，大可以不必鰓鰓過慮。況且現

在醉心你藝術的人如此之多，既然無法看見你登臺，讓他們多得幾張唱片，大家一定是歡迎之不暇，慰情聊勝於無了。公司方面並且還籌畫好了一種特別通融的辦法——就是不限時日，也不限定時間，預先跟灌片的工程師說明，隨便你什麼時候，祇要覺得嗓子痛快，隨時就灌，工程師是經常準備着傳喚的。」余氏聽了這番話，覺得替他設想的很週到，於是就答應了。這是民國二十一年間的事。

那次余氏所灌的『打漁殺家』『烏龍院』等等，嗓子雖然不如從前，不過在唱片中聽來，韻味蒼厚，已到爐火純青的境界，比從前所灌的功力更深。凡是研究余派有相當程度的人，一定也有此同感吧！同時還灌有一張『摘纓會』，是余氏為報答李氏這番盛意起見，而不收酬報的。所以在片頭上特為說明送李徵五先生留作紀念。當時我就覺得這句話是不祥之兆，因為一個是風燭殘年，一個是多病之身，果然過不多久李氏就辭世了，也不知是讖語呢，還是巧合。

不過這次的灌唱片，將余氏晚年至高無上的藝術，留下一點痕跡供人揣摩，

長城唱片公司不無微勞足述了。

我所聽到余氏之最後歌聲

民國二十六年，一個春天的晚上，每年在這個季節，北平總是三天兩頭的要括風沙，這一天白天，已經括了一整天的大風，漫天的黃沙，把日光都遮得昏昏暗暗的；一直到了晚上，風勢纔稍殺。我在朋友家喝得有點醉醺醺的，出門跨上車子，車夫也沒等問我，就把車子開到了椿樹頭條余氏家中。因為他已經知道這是我的習慣——在北平勾留期間，每晚必得要到余氏家中去，坐上一會兒，談談聊聊之後，方纔肯回去安歇——這一天我尤其是要去的，因為第二天的早車我就要離開北平，跟叔岩免不了又要有一個時期的分別。從前每一次到這個時候，我總是留戀不捨的，在這一天我心裏更是感覺到一種莫名的惆悵，當時也未加注意，現在回想那時種種情形，多少有點預兆吧！

在我一跨進余家大門的時候，風聲已趨平靜，遠遠就聽見琴聲嘹亮，歌喉宛轉，我就知道他又在調嗓子了，連忙搖手示意，叫那個給我開門的老門房，不要進去通報，以致打斷他的歌聲。我就背手站在院中，靜靜的聽他慷慨高歌。這個時候他正在唱『賣馬』中的那段『店主東』，唱得是字字珠璣，音調之悲憤淒涼，使人對秦瓊生出無限同情之心。聯帶的使我對他這樣一個身懷絕藝的藝術家，而終年被病魔所困，不能將他一身的技能，常常的供獻給大衆，爲之深感不平而加以惋惜。等聽到他唱『無奈何祇得來賣他』這一句時，聲音之激昂想，繼續着聽他的唱。心裏一酸眼淚就好像要奪眶欲出似的，自己連忙不去胡思亂使我情不自禁的喝了一聲好，因此驚動了他，連聲的說：『請進來，請進來。』於是乎我就推門進去，看見祇有他同朱家奎二人在屋裏，我連忙坐下說：『您祇管唱您的，別張羅我。』他少不得還是跟我閑聊了些時候，再繼續的調嗓子。

那天他特別的精神，嗓子也特別的痛快，唱得也比往常多，所以使我無意之

中得到許多意外的收穫。當時的情形歷歷如在目前，現在有時一人靜坐迴憶那個時候，還好像是音猶在耳。曾記得他除了唱『賣馬』那一段之外，還唱了大牢齣的『空城計』，自『兩國交鋒』起，到『我本是』那段爲止。『烏龍院』的四平調。『烏盆計』的兩段反調。跟『連營寨』裏的兩段搖板。雖然唱了這許多，我看他好像還有餘勇可賈的樣子，所以就說：『今天您的嗓子這麼痛快，幹什麼不把兩段反西皮也給唱了，讓我也聽個痛快。』他看見我這樣的貪而無厭，不由得也笑起來了，就說：『好吧！今天讓你聽個夠。』我當時心裏還在想，我怎麼會聽得夠呢！他於是乎又把那兩段反西皮唱了一遍。他唱得是精神充沛，把我聽得都出了神。這一段唱完，祇聽得牆外有人贊嘆的聲音，就問他這是什麼原故？他說：『天天都是這樣，等我一調嗓子，大夥兒就都跑到隔壁小胡同裏，爬在我牆頭上聽我調嗓子，早晚我這垛牆頭給他們爬倒了完事。你還沒看見隔壁關家哪！人都上了房啦！別理他們，我們還是說我們的。』於是他又扭頭對

坐在旁邊的朱家奎說：『我給你說說「空城計」裏城樓那一場的牌子「柳搖金」吧。』他就把『柳搖金』詳詳細細的給朱氏說了幾遍。同時還告訴他『烏龍院』中『莫不是思想我宋公明』那句的腔如何托法。總之這一晚給我留下一個很深刻的印象，使我時時想起他來，而永遠的不會忘記。

自從這次離開北平之後，不久就因爲抗戰事起，我也一直就沒有再回去過。

到了民國三十二年，余氏就一病不起了。不想自那一晚聚首之後，就成永別，現在往事如烟，余氏的墓木已拱，回首前塵，眞有隔世之感。

余氏藝術與電影及錄音機之關係

余氏具有一條『雲遮月』的嗓子，初時發悶，如同月光被雲遮着一樣，漸漸的越唱越亮，就如同雲開月見，明朗異常。所以在他剛一出臺的頭一場內，後座的聽衆常有聽不痛快的感覺。據說譚鑫培也是這樣的一條嗓子。

等到後來百代高亭長城等唱片公司，為他灌了幾張唱片之後，每一張都是字正腔圓，音亮味醇。每一腔每一字，都可以很清晰的送入人家耳鼓，所以大家爭相購買，以作細加欣賞，詳以研究之用。因此他的唱片風行一時，歡迎熱忱，與日俱增。一直到現在，銷路還是非常的好。所可惜的是，余氏所灌唱片雖然已經有這許多張，但是在他的全部藝術中，眞是太渺少的一部份了。尤其是每張都是全戲中之一小段，使人發生一種不能窺全豹之感。如果他不是因為病的關係，使

他故世的那麼早，到今日之間，有錄音機能將他的戲全部收錄下來，給後世留下一個學習的規模。尤其是有聲電影，能把他的唱工和做工，塲子同地方，一一的攝取下來，豈不是中國藝術界的一種絕大的收獲了嗎？

試看民國三十六年，孟小冬在上海中國大戲院，連演兩晚『搜孤救孤』的時候，因爲同時有無線電臺轉放，那時錄音機已經很普遍，所以電臺上和有錄音機的人家，就把這天的這齣戲，從頭至尾全部收錄下來。以後電臺上並且常常把這段錄音播放給大家聽，人人都可以坐在家裏，細細的咀嚼其中的韻味，研究其中的唱唸，給人家一個可以揣摩的機會，使大家對他的藝術有更深一層的認識。不就是一個很好的明證嗎？

有人或者以爲我說的這些都是廢話，現在已經事過境遷，還去提他有什麼意思呢？但是我上面所說的話並不是辦不到，並且已經在準備之中，祇不過時間和事實不允許，所以纔沒有實現；而使中國藝術界蒙受了這樣一個重大的損失。

余氏之有意錄音和拍電影，說起來又話長了。起因是在民國二十五年，舊曆十二月二十三日，吳幼權先生的太夫人作壽唱堂會。幼權跟他有深交，並且對他的藝術也是傾倒萬分的，所以那天的堂會，是以余氏的戲為主。余氏演的是『李陵碑』，其餘還有程豔秋跟票友周大文先生的『大登殿』，馬連良、馬連昆跟票友呂寶荃女士的『回荊州』帶『蘆花蕩』，還有幼權本人跟呂女士、吳彥衡、韓當信的『青石山』等戲。

幼權精於攝影，對於拍電影也是十分的愛好，所以在他家唱堂會的這一天，他在臺下把余氏所唱的這齣『李陵碑』，凡是每場要緊的身段和做工，都攝成電影，抬手動腳，每一個動作，都可以使人看得非常的清楚。余氏看見了之後，也認為滿意，開始感覺拍電影之有意義。

余氏的經濟狀況，本來是很安定的，雖然多年不唱，但是歷年的積蓄拿來維持日用開支，和醫藥費用，是富足有餘的。不過後來因為通貨澎漲，生活日高，

余氏受了這個影響，經濟狀況就一天緊似一天了。幼權因為跟他是至好，同時看見他對於電影發生興趣，所以就勸他何不多灌幾張唱片，或者錄幾部整齣的，甚而至於可以挑幾齣得意傑作拍成幾部電影，這樣一作，何愁沒有收入，而且這筆錢的數目相當可觀，拿來維持晚年的生活，和種種必要之支應，都可以充分無憂了。並且預備替他買好一架錄音機和一架電影機，擱在他家裏，隨便他那一天覺得身體好或嗓子好，就拍錄幾段，這樣的日積月累下來，不需多少日子，一定可以成功幾部精心之作。

從前也有許多人勸過他，叫他拍電影，但是來接頭的人，都夠不上深交，他又有種種的顧慮，所以不敢貿貿然的嘗試。這天聽了幼權這番話，明白完全是至好的朋友，為他設法借箸代籌的實話，況且如此的披肝瀝膽，籌劃週密，不由得不點頭應允，一言為定。

誰知沒有多久，余氏的舊病復發，淹留床笫，從此反反覆覆的一直沒有好

過。等到經過第二次開刀後，身體更不如前。所以不幸得很，不但拍電影的計劃沒有實現，連錄音也沒有來得及錄，就與世長辭了，　使人人永遠認為是一件憾事。

余氏生活及思想之種種

一・風趣

余氏不但臺上的藝術好，爲人也是風趣得很，發言冷雋，有時信手拈來，就能使人忍俊不禁。任何場合，祇要有他在座，絕不會使得空氣有片刻的沉悶。而且妙語如珠，佳趣橫生。尤其在宵夜以後，他唯恐朋友散去，更是談笑風生，使在座的人流連忘返。他一生的趣事很多，簡直書不盡書。

記得有一次，有位資格很老的票友登臺唱『坐宮』的四郎，此人是譚派老票友，平時對於譚的唱腔，研究得很到家，余氏跟他非常投機，又因爲平日常在一起討論唱法，所以戲稱他爲『師傅』。這位老先生唱得雖然很好，但是對於身段

簡直沒有。那天戲已扮好，將要出臺，人巳站在臺簾後面，忽然回過頭來連聲的問站在一旁的余氏：『出去應該先抖那一隻袖子呀？』余氏大聲的回答：：『師傅！先抖左袖。』後臺所有的人一聽見他這句話，都忍不住的笑起來了。因爲他先叫一聲師傅，接下來又是敎給他這樣一個簡易的身段，並且這樣的大聲疾呼，叫聽的人怎能不掩口葫蘆呢！余氏的富幽默感而善於詼諧由此可見。

余氏平日調嗓的時候，也常常舉止滑稽，令人發噱。尤其學每一個人身上的毛病，更是酷似其人。因爲差不多每一個人都有一種自然養成的習慣，不但自己不知道，就是旁人也因爲看慣了不甚注意，但是一經人道破，就覺得可笑萬分。

譬如王鳳卿，他就有一個特別的習慣，他在臺上也是聚精會神的，但是凡遇着高的腔而唱到得意時，往往兩手緊抓袍子當中一把，搖頭瞪眼，直梗着脖子而使足了勁。

鮑吉祥到了臺上也有一種可笑的毛病，他的臺步就是內行所謂『一順邊』，

頭總是跟着脚左右擺動，邁左脚頭就往左偏，邁右脚頭就往右偏，這樣搖搖擺擺的，因此內行就給他起個外號叫『大尾巴羊』。

有一天余氏特別高與，在調嗓子的時候，就學着這兩個人，一會兒站在地當中，緊抓着袍子，圓瞪着兩眼。一會兒在屋子裏，恍恍悠悠的踱過來踱過去，學得是神氣活現，使在座的人沒有一個不笑得前仰後合。

他看見大家如此的高與就說：『我再學兩個人給你們看看呀！一個是王又宸、一個是言菊朋。現在譬如他們兩人合唱「戰樊城」，王又宸去伍員、言菊朋去伍員，在他們兩人一先一後一塊出塲的時候，』他一邊說一邊就學王又宸，『王又宸的伍尙先出塲，他是搭拉着眼皮，探着上身，撅着屁股，沒精打采，慢條斯理的出了臺簾。』學到此處大家已經是笑不可仰，他轉過身去又學言菊朋。『言菊朋的伍員緊跟在後，羅圈着兩條腿，挺着小肚子，慌裏慌張一挑簾就出來了，差一點沒撞在伍尙的屁股上。』他繃着臉的學這兩個人，大家已經是忍不住

的好笑，等到細細一琢磨，就越想越好笑，滿屋的人個個笑得捧着肚子直不起腰來。余氏真是個絕頂聰明的人，無怪他在藝術方面是學一樣像一樣。

我又想起一件故事來，可見余氏隨時隨地都喜歡戲謔，空氣永遠是輕鬆的。

有一次我到北平，帶有兩把扇面，都是梅蘭芳所畫的墨梅，淡雅異常；一把交給楊小樓在背面寫字，一把就帶到椿樹頭條，請余氏當面給我寫字。當時他一再的謙讓說：『人家畫得這麼好，別讓我給作踐了。』他的繼配姚氏夫人在旁邊就說：『少說廢話，人家大老遠的來找你，你就趕緊寫吧。』他就照他太太肩膀上一拍，學着『奇雙會』裏趙寵的身段唸白說：『如此夫人！與下官磨墨。』逗得姚氏夫人也笑了。

余氏平日勤於臨池，所以寫的字很具功夫。因此常常有人請他寫扇面或楹聯等等。本書所列的照片內一副對聯，就是他的書法真跡，在梨園行中也可以算是佼佼者了。

二・求子

余氏的原配陳氏夫人身體不大好，祇生有兩個女兒，而沒有男孩子；等到後來身體一年更不如一年，再加上多年沒有生育，所以抱子是絕望的了。余氏平素的思想並不陳腐，但是對於『不孝有三無後爲大』這個舊思想，還是不能擺脫，而認爲傳宗接代是人生的一件大事，所以常常就爲這件事發愁。到了三十歲過後，眼看着太太是沒有再事生養的希望，就更加的着急了。適巧他有兩個朋友，在當時也是沒有子嗣的，一位是楊梧山先生，一位就是把他從北平請到上海來唱堂會的那位陶先生。他們三個人如果見面談話，就要談到這件事情，而認爲同病相憐。甚而至於一聽到有什麼靈藥偏方，他都要覓來嘗試一下，他求子的心是如此之切，所以有些朋友也希望他早些得子，了却他一樁心願。

余氏在三十歲最末一次到上海演戲的時候，有一個浙江師長陳某的下堂姜，

本來是北里中人，年紀纔不過二十多歲，容貌既美，品性也好；余氏有幾位老朋
友就勸他說：『陳氏夫人既然沒有再養兒子的希望，　你又把這件事看得如此之
重，據我們看來你不如趁年紀還輕納個姿吧！現在這個人沒有歸宿，況且一切也
還都合乎理想，如果你同意，我們就給你作這個媒。』余氏聽了這話，也就未加
思索的答應了。

　　先九伯陟甫公是余氏的老友，為人梗直，在北平風聞這個消息，心中大不以
為然，立刻帶着張吉甫先生，連夜搭車趕到上海，見到了余氏，極力反對這件
事，認為是絕對的不可作，並且把做媒說合的人全給痛訓了一頓。他老人家的意
思，（一）則余氏身體素來就不好，現在要是再納一個少艾的女子，對他實不相
宜。（二）則陳氏夫人跟他是患難夫妻，不應該剛剛得意就要藉詞納寵。況且已
經有了兩個女兒，萬一將來家庭裏不能相安，不是就要從此多事了嗎？這篇話是
說得義正詞嚴，余氏感於他這樣的直言極諫，也就無可無不可的把這件事又取銷

了。那時候房子已經租好，傢俱也已經定妥，指日就要金屋藏嬌，被他老人家這樣一發脾氣，把很熱鬧的一齣戲，就攪得烟消雲散。

不過余氏對於沒有子嗣始終是件心事。一直到陳氏夫人病故，續娶了姚氏夫人，還是祇生下一個女兒，沒有育麟之望。他這纔灰心，認爲是命中註定，不可强求的了。他雖然是不再執迷，但是偶然還是不能忘懷於伯道之憂。就像後來在唱片中灌的『狀元譜』中『老來無子』那一段，也就是自悲身世，有所感而發的。

三・續弦之經過

余氏的原配陳氏夫人，因爲身弱多病，所以很早就故世了，遺下兩個女兒。

余氏的朋友們認爲他多年喪偶，中饋不能久虛，所以就有很多人替他作媒。其中有一位來說的就是後來那位繼配姚氏夫人。那位來說媒的人告訴余氏，這位小姐

是前清太醫院御醫姚某的女兒，正待字閨中，門第既好，人又賢淑之類的話。余氏一聽心已活動，再一看照片更認為滿意，於是就答應了這門親事。並且拿着這張照片，給每一個到他家來的朋友們看，讓每一個人誇兩句，他就覺得分外的高興。

那時余氏有一個朋友，精於鑒賞古玩，為人豁達，喜歡笑謔，跟余氏二人時常的互相打趣以為笑樂。他明知余氏是這個心理，所以看了照片之後，故意的挑剔批評，余氏明知他的用意，所以也就一笑置之，不去理會他，事後大家也就忘了。後來這位新夫人過門之後，不知怎麼被他曉得了，心裏就老大的不高興。適巧有一天這位先生又到余家來了，姚氏夫人就說：『如今這個年月，做人可真難呀！我還沒過門哪，就把人家給得罪了。』這樣冷言冷語的，自然是為着那番話而發的。因為那時他還沒有曉得，余氏與這位先生之間的口沒遮攔，是慣了的，還以為他們的婚事，差一點被這位先生所破壞，而不能成功呢！當時這位先生一

聽見姚氏夫人這兩句話，就知道是朝他而說的，不覺赧然，從此蹤跡漸疏，就不大到余家去了。這也是余氏續弦時候的一段趣聞。

四·擇婿

余氏膝下一共有三個女兒，大的叫慧文，次的叫慧清，最幼的是姚氏夫人所出名字叫慧齡。他生前對於女兒們是十分鍾愛，關於敎養他們也是不遺餘力的。

當時梨園行中對於自己的子弟們，還是一致保守着舊日的習慣，有嗓子的叫他們學戲，沒有嗓子就學塲面，如果兩樣都學不成，寧可叫他們去學任何手藝，也絕對想不到送他們入學校讀書的。

唯獨余氏富有思想，知道舊日習慣之錯誤，所以他開風氣之先，把女兒們自小就送入學校，受最新敎育，一直到大學畢業。所可惜的就是他故世得早，不及看到幼女學業成就。

兩位小姐不但受過最高教育，並且還學有專長。大小姐學醫，二小姐學經濟。兩個人一直到現在嫁後光陰，還是在把自己所學的服務社會，自力更生。二人性情溫柔，忠厚一如乃母，因為致力於學問的關係，所以對於戲劇一道，當然是疏遠了。不過在孟小冬到余家去學藝的時候，因為他們三人性情相投，情同姊妹，每天耳鬢廝磨，又在旁邊聽他父親一字一腔的教，所以不期然而然的學會了不少。尤其是慧清因為喜歡唱，偶一引吭高歌，嗓音神肖他的父親，這大概是先天遺傳的緣故。

余氏不但如此的注重兒女們的教育，對於他們的婚姻大事，也是愼重得很。在這兩位小姐及笄年華，待字閨中的時候，來提親說媒的接踵而至。最初來求婚的差不多都是同行中人，余氏因為同行的子弟們，不是受了大人的庇廕習尚浮華，就是沒有充份的教育缺乏常識，所以他堅決的加以拒絕，而在外行中選擇佳婿。果然後來雀屏中選的都是外行，大姑爺姓劉業醫，夫婦二人一同行業。二姑

爺李永年先生，夫婦二人同在銀行服務。兩對小夫婦都是志同道合，足見余氏擇婿之精細，而並不是巧合。

五・鳥食罐

從前梨園行中人，因為多接近騷人墨客，所以也習於風雅，每個人都有鑒賞收集一種或多種古玩的嗜好。像王鳳卿之對於磁器，王瑤卿之對於漢玉，梅蘭芳之對於湘妃竹，楊小樓之對於鼻烟壺，余氏之對於鳥食罐，都是收藏得多而且精。

那時北平有位桂姓的老先生，精於鑒賞，富於收藏，人既風趣，口才更好，對任何一件事，他能口若懸河說得天花亂墜。上述幾個人都跟他相熟，所以收買的古玩，都由他經手，如果在別處看到的，也要請他鑒定。

小樓生前曾經向他買過兩個很別緻的鼻烟壺，一個是青花釉裏紅『爆仗筒』式，寒江獨釣的畫片。這種畫片普通的都是右手持竿，獨有他這個是左手持竿。

就因爲這一個與衆不同的特點，所以他出了極高的代價買來的。還有一個是古玩行名叫『七十三，八十四，歪毛淘氣』的畫片。我適巧有一個烟碟也是這個畫片，小樓看見了愛不釋手，我就送給了他，配成一套。他甚爲高興，連聲的稱謝。我也很爲得意，認爲物得其主。後來同余氏談及此事，原來他除了鳥食罐之外，也喜歡收藏鼻烟壺。並送我一個『五霸强』，就是五隻公雞的畫片，畫片既好，年份也夠。

鳥食罐雖然祇不過是掛在鳥籠子裏，用來盛小米或清水喂鳥的，但是因爲前人對於養鳥很講究，所以有各種花色和年份，也是名貴得很。余氏所藏種類很多，因爲有一年他到天津去，遇見一個大家破落戶，出賣上輩的物件，裏面有一些鳥食罐，整整裝滿了一拜盒，各種式樣，各種顏色，無不俱備，而且年份都舊，全是上精之品。余氏一見之下，就看出貨色出衆，所以他就一古腦兒全買了下來。

因爲談到此物，余氏就都拿出來給我看，眞是琳琅滿目，美不勝收。如胭脂水、建磁、鵝蛋黃、粉彩、雨過天青、松綠、霽紅等等，應有盡有。看得我目迷五色，可謂擴眼界，至今想起來還有餘甘。不知這些珍品是否仍在余氏後人保存之中。

六・養蟋蟀

蟋蟀，北平話叫蛐蛐，梨園行中人跟富家子弟們，很多都喜歡喂養，並專門請一個人照料。這個風氣在中國，無論南北都是很普遍的。這種代人家照料蛐蛐的人，北平人叫他爲蛐蛐把式。因爲北平人凡是稱呼有專門技術的藝人，都叫把式，譬如種花的叫花把式，趕車的叫車把式等等。

從前譚鑫培喜歡養蛐蛐，在當時是很有名氣的。後來余氏也喜歡養蛐蛐，關於一切都極其考究。余氏所養的蛐蛐，挑選極其嚴格，當然是一定的了。至於他

所用的蟋蟀罐，也是名貴無比。澄泥的罐子，底下全有『趙子玉』的款識，每套多少個成為一桌。他有這樣的蟋蟀罐好多桌。單是最上品的就有兩桌之多。我在上海也曾玩過這種秋蟲，祇不過是選擇佳種而已，在上海是不大注意到蟋蟀罐的。

自從與余氏相交，他知道我對於此道也是內行，就將他所喂養的，叫把式都拿來給我看，打開罐子來一看，蟋蟀都是上品就不用說了，而罐子裏面的『過籠』和『水淺子』等，全都做得十分精緻，最難得的是全夠年份，古色古香，眞是絕品。等到了民國二十六年春天，我又到北平。余氏因為生病的時候多，所以久已不彈此調，他就要把那兩桌最好的蟋蟀罐送給我。祇是我當時覺得這是他珍惜之物，不願奪人所愛，就沒有接受他的。等到他逝世以後，我想起了這份東西，就託朋友去向姚氏夫人情商轉讓，誰知早已賣掉，並且賣給『打鼓的』。

『打鼓的』就是北平收買舊貨的人，身肩一擔，手持小鼓，一面走一面用篾

籤子敲鼓，聲音清脆，專在各條大小胡同裏，穿來穿去；遇見有些破落人家，因爲急用而又要顧全面子，不好意思公開的出售家藏古物，就祇好偸偸的把『打鼓的』叫進家來，廉價賣給他們。這種機會是他們所最爲歡迎的。這一行也有團體，頗具實力，遇見有大批貨色，他們也可以集出鉅資；所以『打鼓的』也有因發現奇珍而致富的。余家以如此珍品賣給這種人，其不能沽得善價，可想而知，眞令人同聲一嘆。

提起余氏的養蟈蟈，就又想起他的蟈蟈把式老潘來了，此人會拉胡琴，有時余氏的琴師沒有來，而我們想要唱幾句的時候，就把老潘叫到上房來，給我們拉幾叚。後來余氏不養蟈蟈，老潘也就祇好另謀生路。過了些時候他到了南京，居然也給人家拉胡琴調嗓子，儼然以琴師自居。有時還給人家說說余腔，對人聲明曾經爲余氏調嗓用功；就有許多票友信以爲眞，而向他學戲。於是老潘就大行其道，而賺了不少錢，生活無虞了。我曾經遇見過幾個南京票友，說是余氏的琴師

潘某所敎。我當時心中納罕，怎麼也想不起余氏的琴師中有這麼一個姓潘的。

後來我到了北平一問余氏，纔知道原來就是蛐蛐把式老潘。余氏並且還說：

『你別瞧老潘！心眼還真好，他在南京不是得意了嗎？可還沒忘了我；上回從南京回來，帶了好些南京土產，板鴨油雞什麼的給我，告訴我他在南京借着我的名，賺了好些錢，如今是名也有利也有了，所以回來謝謝我，還叫我給他「兜」着點兒呢！』

北平話的『兜』着，就彷彿是代他圓謊的意思。在梨園行中如果有兩個角兒同時演戲，那個資格淺的總要向那個資格老的客氣一聲說：『請您給「兜」着點。』這就是表示他在臺上萬一有錯的地方，請還有一位代為彌縫補救，不要使臺下聽眾發覺。老潘的意思就是如果有人向他問起，有沒有這麼一位琴師的時候，請他默認，也好保持這個長期飯票。

余氏對於老潘這個請求，當然一口應允，並且覺得老潘改行敎戲，居然也可

以在南京立足，所以心中另有一種愉快的感覺。

七·爲陸素娟說打漁殺家之風波

在十幾年前北平出了個坤旦，名叫陸素娟。此人本來是前門外韓家潭西口，環翠閣班子裏的名妓，頗具姿色而又有嗓子。十二歲的時候就會唱戲，原來是學老生的，曾經在華樂園露演過『珠簾寨』。後來改學青衣，專宗梅派，凡是『俊襲人』『太眞外傳』等等的梅派新戲，都會演唱。在梅氏離開北平之後，他就用承華社的班底經常出演。民國二十六年，北平西長安街新新戲院有一場義務戲，大軸子是楊小樓的『霸王別姬』，就由陸氏去虞姬，這齣戲裏其餘的配角都是梅氏舊人，如王鳳卿、姜妙香等等。當時聲勢煊赫，不可一世。

在他還沒有下海之先，有一次伯駒要唱『打漁殺家』，要想叫他陪着去桂英，跟余氏談起這件事，叔岩一時興之所至就說：『叫他來！我來給他說桂英。』

這是每一個人都不願錯過而難得的機會，陸氏焉能不認為是無上的榮幸，所以一聽見這話立刻就到余家去求教了。

等到這場戲唱過之後，陸氏認為一經品題，身價十倍，所以感激萬分。有一天就託伯駒代邀余氏同兩位小姐，到德國飯店去吃一頓飯，聊表謝忱，這也不過是泛泛的應酬，算不了一回事。不知怎麼被一位報館記者知道，第二天就在報上把這件事給登出來，並且還張大其詞的描寫一番。

余氏看了這篇記載，心裏很不自在，況且那天有他兩位小姐在座，以未出閣的閨女，跟北里中人來往，如果傳揚出去，於面子上不好看，所以就更加的不高興。再加上有些好事之徒，在旁慫恿，順着他的心氣把報館痛加貶辭，他更是火上加油，怒不可遏。適巧這家報館離他家不遠，他當時也未加考慮，就帶着朱家奎氣冲冲的到報館去辦交涉。報館當然不肯認錯，各人說各人的理，相持不下，幾乎動武。幸虧有人從中勸解，就痛罵一頓悻悻而返了。

後來這家報館還要聯合同業，對於余氏一致聲討，不惜因此興訟。幸而有雙方的朋友竭力調停，纔算和平解決，一塲風波，化爲烏有。後來陸氏下海，始終把這齣『打漁殺家』認爲得意之作，以爲師承有自，深用標榜。陸氏下海不久就嫁人了，隨所天南下，住在香港，因病而故世。

八・子平術

余氏才器聰敏，智慧過人，一生心血盡耗於自身藝術之外，對於其他任何學問，也都是喜歡加以研究的。如書法集古等都有相當的成就。在有一個時期，他忽然間跟某位先生學會了子平術，看了許多關於這類學問的書，閑來無事就拿親友的八字排着以作研究。

有一天他告訴我說：『我現在算命算得準極了。』『別胡扯了，』我說：『那有學得這麼快的。』他就說：『你不信是不是？我這會兒露一手給你瞧。』

說這話時，適巧朱家奎在座，他就對朱氏說：『把你的生日時辰報上來，我給你算一算。』於是朱氏就把他的時辰八字說了出來。

那天余氏身穿一套小棉襖褲，頭蕪平頂，鼻架玳瑁邊的老花眼鏡，已經完全是一付老學究的樣子。等到八字排好，右手執筆，左手拿着那張紙，立起身來，一隻脚蹬在椅子上，目光從那副老花眼鏡上面斜睨着朱氏，未曾開口先哼了一聲說：『你瞧你這個八字，五行裏這麼多水，財氣是一點兒也沒有，再過兩年，流年又要走水運了，我瞧你將來非要飯不可。』他那種鄭重其事而毫不兒戲的神氣，活脫是個算命先生的口吻。當時說得朱氏笑不得惱不得，而我在一旁已是掩口葫蘆。他又回頭問我：『我也給你算一個。』我連忙擺手說：『不勞駕，您這個神算，我實在不敢領敎。』

當時大家都以爲他又在開玩笑，逗人一樂呢；不想朱氏後來果然越混越不得意，潦倒半生，或者余氏的子平八字的確是算得很靈吧！

九‧後臺扮戲之情形

余氏在有戲的日子，起床之後先吃烟後調嗓子。調嗓子的時間差不多要一個鐘頭。先由扒字調開始，慢慢長高調門，一直唱到了工字調方始收工。據他自已說：『抽完烟之後，嗓子一定被烟鎖住，必得要慢慢的唱開來，方繞能够運用自如，逐心所欲呢！』

等到了後臺開始扮戲的時候，他是全神貫注，心無二用的。在後臺扮戲房中，難免時常有人去看他，但是無論如何的至好，也至多頷首爲禮，從來不多說話。有一次我陪他到後臺，偶然碰到他的兩只手，祇覺得像冰一樣的寒冷。那個情形簡直彷彿是一個剛學戲的人，初次到後臺，既害怕而又矜持似的。其實他那個時候，正在屏心息慮，整個精神放在當天所要演的戲上，絕不肯因爲不必要的應酬，而攪亂他的情緒。我曾經取笑他說：『您這簡直是綁赴法場，那是唱戲呀！』

我最喜歡看他扮戲，如同看他的戲一樣有癮。自他開始洗臉起，抹彩撒頭，穿行頭一直到戴上盔頭，在每一個階段之中變一個樣子，臉上以及身上的美觀，逐步的在增加，等到最後一個階段，就是掛上髯口之後，簡直脫胎換骨，與本來面目判若二人。不必等他出臺表演，單看他扮好的這副神態，也就足以過癮的了。就好比是畫畫，原來是一張白紙，先行鈎勒，然後一層一層的設色渲染，最後成功一幅古氣盎然的畫一樣。

中國舊戲所注重的是，忠、孝、節、義。尤其老生所扮演的，不外乎忠臣、良將、義僕、烈士。余氏能在扮好戲以後，未曾出臺之先，已經將劇中人的身份個性，於不知不覺中，流露在眉目之間。足見他的事先慎重，培養情緒，並不是徒勞無功的了。現在常常看見有些二人在後臺扮戲的時候，嬉笑怒罵，漫不經心。在這種情形之下，要想他們把劇中人的內心情感表現出來，豈是可以作得到的呢！

余氏的行頭是既肥且長，在後臺穿着的時候，看上去非常的不合身，拖拖拉拉的好像走起路來都不大俐落似的，誰知等到一出臺簾，無論是穿袍或紮靠，全都是恰恰稱身，美觀之至。

至於對余氏的扮戲，我略有心得，現在寫在下面，給大家作爲參考。在余氏生前，我每次到北平去的時候，所有同好的朋友，如伯駒等，總要約我一同彩排一次。余氏是每次必來看戲，並且到後臺來坐上一會兒，總到前臺去聽戲。曾記得第一次在慶豐堂彩排，我同伯駒合演『青石山』，我的呂祖，伯駒的關平，錢寶森的周倉，方連元的狐精，王福山的老道。我本來就會這齣戲，但是因爲沒有得到叔岩的敎正，心裏總認爲不滿意。這次彩排之先，我就去請他給我說一說，他非常的熱情，替我詳細的說了幾遍，並且答應到後臺來看我扮戲。因此我就略爲知道些他扮戲的訣竅。

我那天把臉洗淨，抹上胭脂，正在這時候，他就對站在旁邊等着給我撥頭的

小閣說：『快打把熱手巾來。』他就趁熱氣騰騰的時候，覆在我的臉上，並且一面關照我說：『你以後扮戲，可千萬別忘了這把熱手巾。』我就問他這是什麼意思？他說：『抹了胭脂之後，一定要用熱手巾渥一下，到了臺上，自然有一種光彩，要不然胭脂浮在臉上，別提有多麼難看了。』我這纔明白這把熱手巾的重要——以後就祇不過是在眉梢上略爲用水蘸一蘸而已。現在常常看見有些唱老生的擦粉抹胭脂，打眉毛畫眼圈，對老生一行，似乎不太恰當。

十·家藏秘本

余氏生平對於自己所收藏的劇本，看得非常寶貴，而且祕不示人，差不多的朋友，都難得覥見這些祕笈。

他是三代梨園世家，祖傳的本子已經很多，再加上他能戲如此之夥，並且還有許多冷僻的戲，所以歷年所收羅的本子，和祖傳的本子，一共有兩大箱之

多。

在這些本子上，凡是他當初聽過譚鑫培所唱，關於身段行腔有所心得的，再有自己平生所唱所研究，對於字句仔細修改過的，都在字裏行間加以暗記。

因為他把這些本子收得非常嚴密，輕易不給人看見，卽使別人得見着這些本子，對於那裏面的暗記，也是無法瞭解的。所以凡是余氏的朋友或票友們，都把這些本子叫作『天書』。就是表示難得而又難懂，如同『玉清圖籙』一樣。

等到余氏身故以後，這些本子當然在他夫人手中。大家都認為余氏既然沒有學戲的後人，而姚氏夫人更無所用之，就打算出以相當的代價，把這些本子買來，再轉送給他的得意高足孟小冬，也可以算是物得其主了。不想在還沒有商量妥當之前，就聽說姚氏夫人認為這些本子是余氏心愛之物，生前既然如此的寶貴，死後也應該用來殉葬，所以就把它在靈前焚化了，大家聽了這個消息，都為之扼腕痛惜不止。

聽說從前梨園行中的老先生們，往往在病中知道自己將要不起的時候，就將自己所有的本子拿來，眼看着用火燒掉，這是一種要不得的自私心理。不想余氏的祕本在他身後燬去，這在中國戲劇上眞是一次無法補償的浩刼。

後語

宣統初年，我家寄寓天津，先伯亦郊公與下天仙戲院主人爲稔友，凡有名角登臺，必留長期包廂。那時我已將近十歲，每晚由先伯攜往聽戲，設有應酬，卽令僕從陪往，高踞包廂，手舞足蹈，自此卽酷愛戲劇矣。最使我過目難忘者，卽小小余三勝時期之叔岩，當時尙未倒嗆，所以嗓音高亢，響遏行雲，常唱『戰北原』一劇，爲配花臉者金某，（名字因年久遺忘，據聞後因倒嗆不復，改習武丑，淪爲班底。）一對幼童，而唱來不輸成年，博得彩聲不少，此爲我傾倒於余氏之始。

比及我將近二十歲時，卽從名琴票陳道庵先生、注派名票黃道士，老伶工瑞德寶諸君遊，每次聚首，必互相研討劇藝，我因性之所近，加之薰陶日久，興趣

漸滋，因之開始學戲。綜計自始至今三十餘年，時間經濟耗於此者，不計其數。舉凡梨園界之佼佼者，咸相結納，卽票友界有一技之長者，亦無不請敎，雖不敢說有所成就，但幸免於門外漢之譏。

生平所最服膺者，卽爲余氏。認爲已臻中國戲劇藝術之最高峯，超凡入聖之境界。嘗聞人言，乃師譚氏藝術更爲神龍天矯，不可測度。我因年幼不及親炙爲憾，然由余氏之技以測窺譚氏之技，則亦能知其梗概。余氏生前，我也曾告以君藝已登堂入室，且駸駸乎有凌駕譚氏之勢。余氏避席遜謝，如黃山谷之不敢與坡翁相擬也。

譚氏學藝，係廣集諸家之所長，溶化而成，因此風靡一時，繼武長庚，顏頑注孫，而後來居上。余氏更就譚氏之範圍，冥搜博採，精益求精，唱唸做打，悉心研討，視余之技，非特不讓乃師，且精細處有時過之。惜身弱多病，五十以後，輾轉床蓐，不能將其蘊蓄，發揚光大。若天假之年，能如譚氏之享壽古稀以

外，則其成就，何可限量，天不憖遺，賫志以沒，嗚呼傷已！

SHOW藝術15　PH0102

談余叔岩

作　　者 / 孫養農
主　　編 / 蔡登山
責任編輯 / 蔡曉雯
圖文排版 / 楊家齊
封面設計 / 王嵩賀

發 行 人 / 宋政坤
法律顧問 / 毛國樑　律師
出版發行 / 秀威資訊科技股份有限公司
　　　　　114台北市內湖區瑞光路76巷65號1樓
　　　　　電話：+886-2-2796-3638　傳真：+886-2-2796-1377
　　　　　http://www.showwe.com.tw
劃撥帳號 / 19563868　戶名：秀威資訊科技股份有限公司
　　　　　讀者服務信箱：service@showwe.com.tw
展售門市 / 國家書店（松江門市）
　　　　　104台北市中山區松江路209號1樓
　　　　　電話：+886-2-2518-0207　傳真：+886-2-2518-0778
網路訂購 / 秀威網路書店：http://www.bodbooks.com.tw
　　　　　國家網路書店：http://www.govbooks.com.tw

2013年3月一版
定價：270元
版權所有　翻印必究
本書如有缺頁、破損或裝訂錯誤，請寄回更換

國家圖書館出版品預行編目

談余叔岩 / 孫養農著. -- 一版. -- 臺北市：秀威資訊科
技, 2013.03
　　面；　公分. -- (SHOW藝術；PH0102)
BOD版
ISBN 978-986-326-076-9(平裝)

1. 京劇　2. 傳記　3. 中國

857.7　　　　　　　　　　　　　　101020361

讀 者 回 函 卡

感謝您購買本書，為提升服務品質，請填妥以下資料，將讀者回函卡直接寄回或傳真本公司，收到您的寶貴意見後，我們會收藏記錄及檢討，謝謝！如您需要了解本公司最新出版書目、購書優惠或企劃活動，歡迎您上網查詢或下載相關資料：http:// www.showwe.com.tw

您購買的書名：_____

出生日期：_____年_____月_____日

學歷：□高中 (含) 以下　　□大專　　□研究所 (含) 以上

職業：□製造業　□金融業　□資訊業　□軍警　□傳播業　□自由業
　　　□服務業　□公務員　□教職　　□學生　□家管　　□其它____

購書地點：□網路書店　□實體書店　□書展　□郵購　□贈閱　□其他

您從何得知本書的消息？

　□網路書店　□實體書店　□網路搜尋　□電子報　□書訊　□雜誌
　□傳播媒體　□親友推薦　□網站推薦　□部落格　□其他_____

您對本書的評價：(請填代號　1.非常滿意　2.滿意　3.尚可　4.再改進)

　封面設計____　版面編排____　內容____　文／譯筆____　價格____

讀完書後您覺得：

　□很有收穫　□有收穫　□收穫不多　□沒收穫

對我們的建議：_____

11466
台北市內湖區瑞光路 76 巷 65 號 1 樓
秀威資訊科技股份有限公司　　　收
BOD 數位出版事業部

..

（請沿線對折寄回，謝謝！）

姓　　名：＿＿＿＿＿＿＿＿　年齡：＿＿＿＿　性別：□女　□男

郵遞區號：□□□□□

地　　址：＿＿＿＿＿＿＿＿＿＿＿＿＿＿＿＿＿＿＿

聯絡電話：(日) ＿＿＿＿＿＿＿＿　(夜) ＿＿＿＿＿＿＿＿

E-mail：＿＿＿＿＿＿＿＿＿＿＿＿＿＿＿＿＿＿＿